KB141225

박 문 종

Park, Mun-Jong

HEXAGON

한국현대미술선 027
박문종

2015년 5월 5일 초판 1쇄 발행

지은이 박문종
펴낸이 조기수
기 획 한국현대미술선 기획위원회
펴낸곳 출판회사 핵사곤 Hexagon Publishing Co.
등 록 제 396-251002010000007호 (등록일: 2010. 7. 13)
주 소 경기도 고양시 일산동구 숲속마을1로 55, 210-1001호
전 화 070-7628-0888 / 010-3245-0008
이메일 3400k@hanmail.net

ISBN 978-89-98145-45-3
ISBN 978-89-966429-7-8 (세트)

박 문 종

Park, Mun-Jong

HEXAGON
Korean Contemporary Art Book
한국현대미술선 027

027

차 례

● **Works**

● **Text**

화가농부 박문종의 일과 놀이

성완경(작가·평론가/ 인하대 명예교수)

1.

"비오는 날에는 일하는 것보다 술 마시는 게 더 이득이라고 봅니다."

박문종의 말이다. 박문종이 농담처럼 한 이 말이 박문종이라는 사람이 어떤 사람인가를 고스란히 보여주고 있다. 요즘같은 빠릿빠릿하고 냉정한 세태에서는 아무나 할 수 있는 말이 아니다. 오직 박문종이니까 할 수 있는 말이고 박문종이 해야 맛이 나는 말이다.

그의 작업장은 전라남도 담양군 수북면 궁산리라는 마을에 있다. 그의 작업장은 화가의 화실이라기보다 얼핏 농가의 농산물저장창고처럼도 보인다. 시멘트벽돌로 쌓아올린 품새도 그렇고 고급스러움과는 거리가 먼 푸른 철골지붕이 그렇다. 작업장이 그렇거니와 작가자신은 더더욱 화가라기보다 농산물저장고까지를 거느리고 제법 살뜰하게 농사짓는 건실한 농사꾼처럼도 보인다. 헝클어진 머릿카락, 햇빛과 바람에 풍화된 것 같은 얼굴빛과 표정, 튼실한 넓은 어깨를 다소 구부정하게 하고서 건중건중 걷는 모습은 애써 경작한 수확물을 이제 막 출하하고 나서 컬컬해진 목을 축이려고 막걸리집으로 향하는 영락없는 농부의 모습이다. 그러면 박문종은 농부화가인가? 농부화가란 농사가 주업이고 화가는 부업이라고 정의한다면 박문종은 농부화가는 아니다. 그러면 박문종은 화가농부인가? 그림 그리는 것이 주업이고 농사가 부업이라면 그럴지도 모른다. 그러나 또 박문종에게 농사가 부업인가, 묻는다면, 그것도 아닌 것 같다. 그렇다면 박문종에게 농사는 어떤 의미인가. 박문종은 분명 농사를 짓긴 짓는다. 나는 지난겨울에 그가 직접 농사지은 쌀을 두포대나 보내줘서 아직도 먹고 있다. 박문종이 농사를 짓긴 짓지만, 그래서 나도 그의 쌀을 받아먹고 있기는 하지만 그에게 농사가 주업도 아니고 부업도 아니라고 나는 생각한다. 박문종은 오직 화가다. 오직 화가인 박문종은 다만 농사꾼의 심

성을 가진 화가인 것이다. 그의 농사행위는 말하자면 화가로서의 그의 또 다른 퍼포먼스에 다름 아닌 것이다. 그의 작업의 결과물들은 그에게 그가 농사지어 내놓은 쌀과 하등 다를 것이 없다. 그는 농사짓듯이 그림 그리고 그림 그리듯이 농사짓는다. 그가 진술했듯이 그가 생산해낸 쌀과 작품들은 그가 '땅에 연애 걸어'서 이 세상에 나오게 된 것들이다. 박문종 작업의 요체는 바로 이것, '땅에 연애 걸기'인 것이다.

 연애의 묘미는 얼마간 수줍고 얼마간 풋풋하고 얼마간 어수룩한 데 있다. 땅과 연애하는 박문종의 모습이 딱 그렇다.

 "마당이 볼품없어서 산에서 꽃나무나 하나 캐와서 심어볼까 하고 산에 갔는데 막상 꽃나무를 캐자니 누가 본 사람도 없는데 가슴이 쿵닥 거리더라고요."

 뭔가 수줍어하며, 뭔가 풋풋하고, 뭔가 어수룩한 말을 하며 얼굴을 붉히는 모습은 또 아직 장가못간 시골 노총각 같기도 하다. 연애는 사람을 선하게 만든다. 하물며 땅과의 연애라니. 박문종의 그림들은 바로 그렇게 박문종이 땅에 스미고 땅이 박문종에게 스며들어온 결과들인 것이다. 조금의 무리도 없이, 아주 연하게, 아주 선하게, 아주 지극하게. 연하고, 선하고, 지극한 그 과정은 또한 놀이의 과정이기도 하다. 그는 아이들과 함께 작품을 만들기도 했다. 무구한 아이들의 놀이의 결과물에 스며들어온 흙물과 작가 자신이 무심하게 입힌 먹물은 마치 하늘과 땅의 조응만큼이나 아무런 이물감 없이 어우러진다. 흙물이 스민 종이에 먹물이 번져서 한순간 가히 거룩한 세상이 열린다.

2.

박문종은 1957년 전남 무안생이다. 자식 많은 농가의 장남으로 태어난 그가 화가를 평생의 직업으로 택하기에는 쉽지 않은 장애와 사연이 있었을 터이다. 그는 다소 비정규적인 경로를 밟아 그림에 입문했다. 1978년 의제 허백련의 가르침을 기리는 연진회(미술원)에 들어가 전통산수, 화조, 사군자 등을 익혔고 무안의 고향다방에서 고향다방전이란 다방전시에 참여하기도 했다. 전남도전이나 대한민국미술대전 등 공모전에 작품을 내어 입선하기도 했다. 대학은 그 5년 후 1983년에 들어갔다. 그는 호남대학교 미술과를 나와 조선대학교 대학원 순수미

술학과를 좀 늦은 나이에 졸업했다.

그는 1988년 31살에 첫 개인전을 연 이후로 지금까지 개인전을 여덟 번 열었다. 처음 80년대와 90년대 초에는 당시의 사회상을 반영한 수묵 현실주의 류의 작업이 주였다. 첫 번째 개인전은 땅과 가난, 죽음과 폭력, 노동과 여성(어머니/생산)을 다룬 비교적 무거운 전시였다. 이 전시는 당시 미술계의 주목을 받았고 그 해의 중요전시에서 가려 뽑는 '88 문제작가전'(서울 구기동 서울미술관)에 초대되었다. 그러나 그 행운은 또한 부담이기도 했다. 주변에서의 너무 많은 관심과 기대에 대한 부담으로 그는 일종의 '전시 후유증'을 앓아야 했고 쉽게 다시 붓을 들수 없는 중압감에 시달려야 했다. 어려운 시기였으나 그는 보다 자신 속으로 침잠하면서 자신의 정체성을 찾기 위한 모색기를 갖는다.

5년 간의 침묵 끝에 연 93년 「황토바람」전과 95년 「황토밭에서」전은 이처럼 자신의 정체성을 찾아나가는 치열한 고민의 궤적을 보여주는 작업이었다고 볼 수 있다. 정체성 추구는 일단 자신의 농촌적 뿌리를 확인하는 작업이었다. 그 작업의 중심엔 '농촌의 현실과 땅에 대한 인간의 욕망구조'에 대한 응시가 있었다.

93년 개인전의 작업들은 대개 2-3점으로 구성된 연작들이었다. 팍팍한 농촌의 현실 속에서 마지막 남은 이 땅의 사람들의 비장감(혈죽도, 하엽도, 회심곡)이나 자연의 생명력(보리파종), 혹은 이 지역의 정서(혼불-혼불이 나가네, 벽오동 심은 뜻은)를 형상화하거나 유년시절의 기억(쭉쭉 쭉나무, 뽕뽕 뽕나무)을 담아낸 작업 등이었다.

95년 「황토밭에서」전은 이것을 내용적, 조형실험적 측면에서 보다 심화시켜나간 작업이었다. 앞서 말한 '농촌의 현실과 땅에 대한 인간의 욕망구조'에 대한 관심사와 문제의식을 보다 적극적으로 파고들며 그림의 조형적 탐구를 다각화한 것이 돋보이는 작업들이다. 특히 먹과 황토를 다양한 방식으로 혼합사용하고 구상과 추상을 자유롭게 왕복하면서 땅과 숲과 길과 마을, 과수원과 철뚝 길과 다리, 집과 비닐하우스 등 공간의 기호들과 풍경과 인물들을 새로운 방식으로, 마치 재조립한 명당도나 지도 같은 새로운 인문지리적 공간구조 속으로 종합해내는 대담하고 농밀한 자유추상적, 자유구상적 회화성이 돋보이는 작업이었다.

이 작업은 1996년 개인전의 보다 흐물흐물하게 풀어지고 반추상화적인 담채로 논농사의 경관

과 정서를 포착해낸 작업으로 이어지면서 1999년과 2000년 개인전의 농경도 연작으로 발전하기에 이른다. 그리고 이 무렵이 그가 광주의 화실을 버리고 인근의 담양군 수북면 궁산리에 새로운 작업장을 마련한 시기와 일치한다.

3.
1999년의 『농경도』전은 그가 담양군 수북면에 새 작업실을 지어 정착한 이후의 첫 결실이다.

'96년 초 전시회 이후 도시의 굴속 같은 작업실에서 이래저래 파지(破紙)만 내다가 몇 가지 생각의 가닥을 잡게 되었다. 그것은 대상에 대한 좀 더 객관적인 것과 기왕의 생각들을 실천에 옮기는 일이었다. 작업의 내적 에너지를 위해 좀 더 납득되는 환경이 필요했고 그걸 밑천삼아 이야기를 만들어가는 방법을 생각했는지도 모른다."

왜 담양을 택했을까.

"담양은 나에게 많은 것을 제공한다. 넓은 들이 그렇고 단순 명쾌한 산이 그렇고 사람 사는 모습이야 어느 시골과 다를 바는 없지만 사람 사는 역사와 흔적이 고스란히 남아 있어 좋다. 이곳의 들의 형태는 독특하다. 가령 강가에서 시작된 들판이 미세하게 움직이면서 산에 이르기까지 높낮이를 달리 하면서도 층계를 이루고 지속적으로 반복해서 펼쳐져 있다. 여기에 산에서 시작된 물은 급하지 않게 층층이 논과 밭을 적신다. 그래서 때로는 내려다보고 혹은 보는 눈을 낮추어 단순한 선을 중첩하고 반복해도 전혀 무리가 없어 보인다. 그 위에 어떤 구조물과 사람들이 올라서면 그만이기 때문이다. 그러면서도 마을과 나무와 사람들 그리고 그 절정에 정자가 있다. 이건 아주 오랫동안 만들어진 계획된 삶의 공간이다. 이곳에서 어떤 일이 있었고 누가 살다갔는지 그 삶의 궤적과 구조가 높은 누정에서 보듯 한눈에 잡히기도 하는 곳이기도 하다. 이번 작품들은 이런 구조를 압축하고 때로는 풀어서 생겨난 것들이다."

1998년작 〈면앙정〉은 작가의 이런 시각을 잘 보여주는 작품이다. 앞서 언급한 '인문지리적 공간구조와 그것의 기호적 회화적 표현'에 정확히 부합하는 작업이다. 수북에서의 그의 작업들은 그림 공간과 생활 공간의 일치가 어떤 사유의 집중과 시선의 일관성을 만들어내는가를 엿보게 하는 흥미로운 사례이기도 하다.

수북은 병풍산 밑자락에 위치하고 봉산 너른 들녘과 무등산이 바라보이는 곳이다. 담양 들노래가 있고 면앙정 송순의 풍류가 있는 곳이기도 하다. 눈 목(目)자, 날 일(日)자, 밭 전(田)자 혹은 사다리 형태로 구획된 공간 구조 속에 풍요로운 땅의 수평적 기운과 자연의 아름다운 색채를 담은 농경도 연작은 그 수평성과 투명성으로 우리의 눈을 사로잡는다. 노동과 명상과 인문의 일치, 일과 놀이의 일치, 사유와 시선의 일치가 수정처럼 맑은 투명성을 낳고 그것이 고스란히 작품 속에 담기어 있다. 어눌하며 자유로운 터치들은 중첩되며 그림 속에 독특한 풍광과 인문과 사람의 향취를 만들어내고 있다. 이 연작들은 농사짓듯 그림 그리고 그림 그리듯이 농사짓는 화가농부 박문종의 오늘의 모습이 어떤 조형적 집중과 감각적 관능 그리고 인문적 내공을 여과하며 나온 것인지를 추측케 하는 작업들이기도 하다. 그가 이 전시회 팜플렛에 쓴 자서(自序) 속에서 조선시대의 각사등록(各司謄錄*) 1885년 4월 25일의 기록(담양 인근의 기상을 임금에게 보고한)을 인용하며 농촌의 오뉴월 풍경이 어떠했을까를 일깨우는 그의 문기를 보라. (*주: 각사등록은 조선시대 때 중앙과 지방의 모든 기관이 공식적으로 주고받은 문서를 모아놓은 자료)

각사등록 보고서에서 볼 수 있듯이, 곡창지대인 전라도의 기상상태는 조정에서도 예의주시할 만큼 중요한 것이었다. 박문종은 이렇게 1885년 4월 25일자 각사등록의 기록을 인용하며 "오늘의 과거로의 여행이 새로운 세기를 눈앞에 두고 아이러너라 아니할 수 없습니다만 그 공간의 향기가 100여 년의 시간을 훌쩍 뛰어넘습니다."라고 말하고 있다. 이처럼 그의 그림은 과거와 현재를 잇는 인문을 포함한 것임을 알 수 있다.

1999년의 『농경도』전이 농촌의 넓은 들녘에 논과 밭과 나무와 꽃과 인물들을 눈목자, 날일자, 밭전자 혹은 사다리 형태의 구획 속에 공간적으로 부감해 그린 것들이라면 2000년의 『박문종

의 농경도 2』전시는 그것을 농사의 순서를 옮기듯이 혹은 보다 땅 가까이에서 보듯이 농사의
구체적인 작업을 옮겨 그린 것이 특징이라고 할 수 있다. 벼농사의 경우 마른 논에 물대기에서
시작하여 씨를 뿌리고 싹이 나고 모심고 자라서 거두고 타작할 때까지 한 해 농사의 시작과 끝
을 작품마다 묘사했다. 논농사의 구체성과 그 노동의 질감, 농사꾼의 생각과 말 같은 것이 가
까이 잡힘으로써 보다 생동하는 풍광과 절기를 느끼게 한다. 이를테면 〈모내기 연작〉이나 〈평
전 연작〉〈마른 논에 물대기〉 등에서 보듯이 가뭄으로 타들어가는 논에 흡족히 비가 와서 용수
로를 통해 콸콸 빗물이 논 속으로 쏟아져 들어올 때의 기쁨과 감격 같은 것까지 손에 잡힐 듯
그려낸다. 단순히 농사 그림이 아니라 그만큼 감정과 관능과 이야기의 그림이라고 할 수 있다.
논농사만이 아니라 콩농사나 깨농사, 가지농사 같은 밭농사도 많이 다루었다. 이런 그림들 속
에서는 웅얼거리는 듯한 사람 목소리까지 들린다. 2000년 작 〈수북문답도〉 속의 이런 말.

-상추는 어떻게
가는 게 좋습니까
-땅에 퇴비를 많이 넣고
고랑을 낸 다음
씨앗을 뿌리고
덮어주면 되지요

수북문답도란 제목을 가진 연작들은 그로부터 10년 뒤인 2010년-2012년 경 작업에서도 보
인다. 그런데 여기서 그림의 형식은 10년 전의 그것과 완연히 다르다. 여기서는 논밭의 형태
나 풍경이 있지만 입체파적으로 혹은 추상화적으로 해체되어 있고 여기에 사람이나 동물의 형
상 그리고 여러 다양한 상형 기호나 문자, 초목 등이 겹쳐져 있다. 때로는 반추상화나 입체파
적 추상화 같기도 하고 혹은 자유로운 낙서 그림 같기도 하다. 초등학생이 그린 것 같기도 하
고 선승의 선화(禪畵) 같기도 하다. 그것은 현대적인 것과 전통적인 것, 사실적인 것과 우화적
인 것, 서양적인 것과 동양적인 것, 추상과 구상, 문자와 상형의 구별을 뛰어넘으면서 독특한

재질의 범신론적 우주를 만들어내고 있다. 이 그림들에서 보여주는 형태의 자유와 독특한 향취를 어떻게 잘 표현할지 나는 적당한 말을 쉽게 찾지 못한다. 다만 나는 이 그림이 무척 편안한 그림이라는 것을 알 뿐이다. 사실을 얘기하자면 나는 그것들이 박문종 작업의 놀라운 한 정점이라고 생각한다. 한국에서 보기 드문 아주 자유 자재로운 한 창작의 경지를 보여주는 작품이라고 말이다.

4

박문종의 2000년대 이후의 작업은 모내기를 중심으로 한 농경문화에 기반을 둔 작업으로 일관하면서 오늘에 이르고 있다. 그 중 2000년대 첫 10년의 작업 중에서는 2002년과 2008년의 광주비엔날레 작업이 있다. 그는 2002년 광주비엔날레 『멈춤』의 프로젝트1(본전시)에 〈비닐하우스〉라는 설치작품을 전시했다. 전시장 한쪽에 비닐하우스를 짓고 그 안에 바닥에 볏짚단을 여기 늘어놓거나 쌓아놓은 작품이다. 비닐에는 지도에서 논을 표상하는 기호 ㅛ를 반복해서 그려 넣었다. 허물어져 가는 오늘의 농촌문제를 상기시키기 위한 작업이라고 (당시 이 비엔날레의 예술감독이었던) 나에게 설명한 바 있다. 당시 그는 이 본전시관에 광주 출신으로 유일하게 초대된 작가였다.

2008년의 광주비엔날레에서는 '시장 속의 예술가"를 보여주었다. '연례보고'라는 주제 아래 진행되었던 2008 광주비엔날레는 다양한 주제만큼이나 다양한 장소에서 진행되었는데 그 중 가장 화제가 되었던 곳이 '복덕방프로젝트'가 열리고 있는 대인시장이었다. 1950년대 자연스레 형성되어 한 때 장사 잘되는 시장으로 유명하기도 했던 대인시장은 백화점과 대형 할인점의 등장, 도청과 시청의 이동으로 인해 10년 전부터 쇠락하기 시작했다. 2008 가을, 사람들의 발걸음이 줄어들고 빈 점포들만 하나 둘 늘어가는 이 대인시장 안에 독특하고 유쾌한 '예술'이 등장했다. 복덕방 프로젝트의 시작을 알리는 '만만한 홍어X집' 가게가 그것인데 박문종의 〈1코 ,2애, 3날개, 4살_대인시장 프로젝트〉가 펼쳐진 가게였다. 진짜 홍어가게들 사이에 홍어 전문이라고 쓰여진 대형 간판이 있고 울긋불긋한 홍어 조형물 역시 잔뜩 매달려있지만 정작 홍어는 팔지 않는 전시 공간이다. 독특한 설치물 사이로 삐죽 보이는 모니터에서는 선술집에 앉

아 나무젓가락 장단을 맞추고 있는 한 남자의 모습이 연신 이어진다. 제목인 〈1코, 2애, 3날개, 4살〉은 홍어의 맛있는 부위들의 순위를 말하는 것이다. 전체 상황이 약간 코믹하다. 정확히 말하면 능청스럽다. 작가 자신처럼 말이다. 이 전시 속에는 이런 뜻이 함축되어 있다. 잠시 작가의 말을 빌려 그것을 설명하면

"전라도에서 많이 쓰는 말 중에 '만만한 게 홍어X' 라는 말이 있다. 여기 걸린 게 다 홍어 생식기다. 홍어는 보통 수컷보다 암컷을 더 비싸게 쳐준다. 그래서 장사꾼들이 홍어를 팔 때, 수컷의 생식기를 떼어내 버리고 마치 암컷같이 만들어서 팔곤 한다. 그래서 이 홍어 생식기라는 것이 전라도에서는 아주 무시당하는, 쓸모없는 그런 의미의 말로 쓰인다. 보시다시피 홍어 생식기가 참 실하게 생겼잖나? 그런데도 결국에는 아무 의미가 없고 쓸모가 없는 물건이다 뭐 그런 개념으로 만들었다. 또 홍어를 빗대어서 사람과 사람 사이의 이야기를 하는 것이기도 하다. 어떻게 보면 광주라는 곳이나 재래시장이라는 곳이나 거대한 자본과는 반대되는 소외되어 있는 것을 의미한다고 볼 수 있다. 세상의 강자에 대한 약자의 항의랄까, 그런 포괄적인 의미를 홍어를 빗대어서 나타내고 있는 거다"물론 이 작품이 그런 의미만으로 환원되는 것은 아닐 것이다. 더 많은 이야기가 있지만 지면 관계상 줄인다.

5
박문종이 담양군 수북면에 작업장을 짓고 농사꾼 반, 화가 반으로 산지가 이제 햇수로 거의 20년이 되어간다. 그 자신의 말마따나 "볏짚 수거한답시고 논바닥을 헤매고(2002 광주비엔날레) 놉 사서 모내기 하고(2001~2003 담양 들) 시장 통에서 뒹굴고(2008 맨맛한 홍어 집 광주비엔날레) 아이들과 예술교육프로그램(문화예술교육 "땅과 예술")을 진행하면서"2000년대의 첫 10년이 바쁘게 흘러갔다. 2010년대의 첫 2,3년은 앞서 말한 대로 2001년에 했던 〈수북문답도〉로 다시 돌아와 그 후속 연작 작업에 시간을 바쳤다. 그 후 2003년부터 지금까지 박문종은 새로운 연작 작업을 하고 있다. 〈얼굴〉, 〈다산〉, 〈오감도〉, 〈담양사람들〉, 〈자화상〉 등의 연작이 그것이다. 아주 최근 것으로는 세월호 사건을 소재로 한 연작도 그렸다. 이 중 특히 〈얼굴

연작〉는 점찍기 혹은 점 뚫기를 주기법으로 한 작업이다. 그 외 다른 연작에도 이 기법이 부분적으로 사용된 것을 볼 수 있다.

모두 그렇지는 않지만 상당수의 점찍기 혹은 점 뚫기 작업은 작업장 밖 마당이나운동장, 혹은 밭이나 논두렁에서 이루어진다. 마당 한쪽에 얕은 무덤처럼 봉긋이 솟은 흙더미가 있는데 그 위에서 자주 작업하기도 한다.

작업 과정은 대개의 경우 한지, 골판지, 신문지나 파지 등을 큰 규모가 되도록 이어붙인 젖은 종이를 펼치고 먹과 흙으로 그리고 붓과 꼬챙이 혹은 막대나 손구락을 사용하여 그 종이 위로 점을 찍거나 구멍을 뚫는 식으로 작업한다. 혼자 하기도 하고 집단으로 하기도 한다. 〈어린이와 함께 하는 예술수업_땅과 예술〉은 바로 이것을 어린이들과 함께 놀이하듯이 하는 것이다. 작품의 크기는 다양하다. 상당수 작품의 규격이 138 x 176cm 이니 중대형 크기라 하겠고 어떤 작품은 216x420cm로 아주 큰 크기도 있다. 물론 작은 작품들도 있다. 옥외에서 땅위에 종이를 펼치고 하는 작업은 규모가 큰 작업을 하는 경우가 많다.

작업 과정을 작가의 말을 따라가며 살펴본다.

작업은 실내에서도 가능하지만 땅바닥이 주는 느낌에는 비할 바가 아니어서 보통은 종이를 들고 밖으로 나가서 한다. 종이는 대개 이어대서 넓게 만든 것을 쓴다. 이은 것은 가지런히 이은 것보다는 불규칙하게 이은 것이 더 좋다. 텃밭에 씨 뿌리기 할 때 비슷하게 사람 손길로 매만 져진 땅위에 아까의 종이를 깔고(현장에서 바로 종이판을 만들 수도 있음) 물을 뿌리면 종이는 금새 숨죽은 배추 폭처럼 순해지는데 거기에 요구하는 점이나 선이면 된다.

선을 긋거나 점을 찍는 데는 여러 도구들이 동원된다. 호미 등 농기구 뿐 아니라 뾰쪽한 대막대나 나뭇가지, 돌, 풀등 주변에서 얻을 수 있는 것이면 되는데 가령 호미는 호미자국을 바탕에 낼 것이고 괭이는 괭이 자국을 남기는데 그건 마치 동양화의 묘법인 부벽준斧劈皴이나 마아준馬牙皴과도 비슷하다고 할 수 있다. 종이에 깊이 생채기를 남긴 만큼 자연스러운 착색효과로 이어진다. 종이에 튀어 박히는 것을 채색으로 인정해주는 것이다. 나아가 얼룩이나 때 자국도 포함 되는데 여기에는 우리말에 때 빼고 광낸다는 말이 무색한 개념이다. 그리고 색채도

낼 수 있는 것이 많다. 웬만한 것이면 문지르면 피가 나고 색이 나게 되어 있는데 풀잎이나 채소, 나뭇가지 볏짚 등 마른 것은 물에 불리면 색이 고상해 진다. 시간이 지나도 흔적은 남는다. 그러니 그림 작업을 한다기보다 텃밭 가꾸기 같은 방식으로 진행되는데 날씨가 변수이다. 비 오는 악조건이라 하더라도 상관은 크게 없다. 해가 나면 종이는 마를 것이고 거기에는 수없는 얼룩과 어떤 이미지로 가득 할 테니까. 그러니 흙, 물, 볕, 바람, 먹물, 쑥물만 있으면 그림 밭에서 그림이 찍혀 나오는 것은 일도 아니다.

이 같은 그의 점찍기 작업의 관능성은 그가 오래전부터 해왔던 모내기와도 무관하지 않다.

"처음 모내기 하는 날 무논에 발을 담갔을 때가 생각난다. 깊숙이 빠지는 느낌에 온몸의 촉수가 다 일어서고 말았다. 이후 노동으로 이어지면서 무뎌지고 말지만 놀라운 촉감이 아닐 수 없다. 땅의 흐름이나 구조, 인체(여체)에 비유해서 성적인 이미지로 이어지는데 땅에 연애질? 이라도 하는 기분이다. 80~90년대 이후 줄곧 땅과 어머니로 대표되는 작업에서 근거를 찾을 수 있을 것 같다. 땅=여성성 등식이 새삼스러운 것은 아니지만 표현 영역이 다각화되는 느낌이다."라고 그는 말한다.

6

박문종은 왜 얼굴에 무수한 점찍기 혹은 점 찌르기를 반복하는 것일까. 당신과 나, 사람과 사람 사이에는 관계가 있다. 그건 수많은 점이 수많은 방식으로 찍힐 수 있는 것처럼 고정되지 않은 것이고 막연한 것이다. 박문종이 점을 찍는 것은 어떤 특정한 사람을 그려내려는 것도 아니고 특정인의 특정한 표정을 표현하려는 것도 아니다. 박문종의 얼굴들은 작품을 보는 관객이 표정을 읽어내는 작업이다. 어느 순간 표정이 만들어지는 순간이 있다. 그것이 곧 작품이 읽혀지는 순간이고 바로 그 때 작업을 멈추는 것이다. 관객에게도 그렇고 작가에게도 그렇다. 그 때까지는 불특정하고 우연적인 점들의 집적인데 어느 순간 크고 작고 불균등한 형태의 점들 혹은 얼룩과 틈들의 집적과 중첩 사이에서 얼굴이 출현하는 것이다. 그리고 그것을 작가가

읽어내고 관객도 읽어내는 것이다. 그것이 작업의 묘미이다.

"찌르기를 하다보면 수많은 망점이 생기게 되는데 '어디서 무엇이 되어 다시 만나랴'하던 수화 선생의 점 같기도 하고 미처 피어보지도 못하고 수장되고만 원혼 같기도 하고 이러한 물음은 살면서 누군가와 교감하는 수없는 증표와도 같은 것으로 느껴지기도 한다. 이 점찍기가 두려우면서도 흥미로운 것은 많은 점들 속에서 우리 눈은 그 와중에 눈, 코. 입 특정 부위 몇 군데를 정한다는 점이다. 그러면서 얼굴 특징이 잡히기도 하는데 아는 얼굴일수도 모르는 얼굴일수도 있다. 보는 이에 따라서 전혀 다르게 보일 수도 있다. 또한 찌르기 행위 속에는 주술적인 면도 있어(민간신앙에서 두통환자를 위해 사람형상을 땅에 그리고 머리에 낫을 꽂아 두는 행위) 자연스레 수반되는 감정이입이 발생한다. 텔레비전 사극에서와 같이 저주의 수단으로 초상이나 제웅을 만들어 놓고 바늘 찌르기를 한다질지 섬뜩한 장면이 연출되는데 한밤중의 점찍기를 (날카로운 꼬챙이를 이용, 임팩트 있는 흔적이 필요하다) 할 때는 무섭증이 들기도 한다."

박문종 자신의 말이다.

무섭증이나 섬뜩함 혹은 이미지의 주술성의 문제는 박문종의 〈얼굴〉 연작의 특징과 그 의미를 얘기할 때 무시할 수 없는 측면이라고 본다. 또한 그것은 그의 이 〈얼굴〉 연작이 바로 이런 측면이 맞닿아 있는 미술의 계(界) 이를테면 아르 브뤼(Art Brut/ 원생미술)나, '대지의 마술사' 계열의 비서구권 원생예술, (로잘린드 크라우스와 이브-알랭 부와의 『비정형:사용자 안내서』에 표명된) '비정형 미학'의 세계 그리고 세월호 사건과 연관해서 팽목항이나 해남에서 이미 많이 하고 있는 '혼 건지기 굿'과의 연결 등 여러 흥미로운 방향의 조망과 탐색이 가능할지도 모르겠다. 생각하기 나름으로는 바로 이 경계의 탐색이야말로 그의 예술의 새로운 도약을 위한 디딤돌이 될 수도 있을 것이다.

7

단지 점 찌르기나 점 뚫기만이 아니다. 농부가 작대기로 땅에 그은 듯 혹은 어린애의 낙서인 듯 어눌하고 무심한 드로잉이 있고 또한 구기거나 접혀지면서 혹은 번지거나 스며들고 낡아지고 남루해지면서 삭혀진 듯한 화면의 재질감이 있다. 그 느낌이 무심하고 편안하다. 때로는 서늘하고 섬뜩하다.

이를테면 〈인물〉(28p)은 어렸을 때 살던 토담집의 신문지 바른, 군데 군데 흙이 드러난 벽과 그 위에 낙서하고 꼬챙이로 뭘 파거나 긁고 하던 기억을 떠올리게 한다.

또 다른 〈인물〉(41p)은 회벽에 한지로 바른 시골집 봉창에 무언가 비친 듯한, 서늘하고 귀기스런 느낌을 준다. 무심코 봉창 바라보다 떠오른 형상이랄까, 차안 아닌 피안의 저승사자. 그리고 천연덕스러움. 무욕(無慾)스러우면서 또 한편 약간 귀기가 느껴지는 그림이다.

〈인물〉(33p)는 공산명월이다. 인물이면서 자연이고 배경이면서 형태다. 사물, 풍경, 얼굴, 구겨진 종이, 먹, 흙이 대등하게 한데 어울려 있다. 점찍기가 만들어내는 얼굴의 자유연상과 그 몰입효과는 특히 작은 작품들에서 완벽하게 작동한다. 〈얼굴〉(28p), 〈얼굴 자화상〉(29p), 〈얼굴 자화상〉(32p) 등이 그 예가 될 것이다. 규모가 작은 〈자화상〉 연작들도 여기에 속한다. 〈어른들을 용서마라〉란 제목의 세월호 연작들도 그 점을 잘 보여주는 작품들이다. 그 초상들은 관객을 단박에 그림의 안쪽으로, 초상의 표정 속으로 우리를 끌어들인다. 얼굴은 그렇게 우리들 마음 속에서, 주름들의 당겨진 굴곡 속에서 현재형으로 만들어진다. 그 보잘 것 없음과 작음과 찌그러져있음과 사라질 듯 말 듯 모호함이 우리 맘을 짠하게 한다. 작지만 박문종 작업의 본령이 잘 발휘되어있는 힘 있는 작품들이다. 〈담양사람들〉 연작도 마찬가지다. 여기서는 특히 여기 저기 뚫어 찍은 점들로 당겨지거나 구겨졌던 흔적들과 먹 담채가 어우러져 아주 힘 있는 효과를 만들어내고 있다. 이 담양 사람들은 정말 담양 사람 같다! 다소 삐뚤하고 다부진 체구의 이 실루엣들은 정말 생생한 모습으로 우리 앞으로 걸어오고 있는 것 같다.

제법 큰 규모의 〈사람〉(89p)은 무수히 찍어내린 병뚜껑 형 흔적들로 숭숭 구멍 뚫리고 너덜너덜해져 있다. 마치 고대의 발굴품처럼 시간의 후광으로 감싸여 품위 있는 작품이다. 신작으로 미루나무에 걸쳐져서 풍화되어가고 있는 삼년 묵은 만장 같다. 이 작품은 액틀에 넣어서가 아니

라 공중에 늘어뜨려야 제 맛이 날 작품이다. 그래서 이 작품은 여느 예술작품이 추구하는 영원성이 아니라 소멸성이 읽힌다.

〈다산〉 연작들은 생산과 풍요의 상징이고 어머니이자 죽음이고 거름이고 재탄생인 여인상을 보여주는 연작들이다. 이 작품들에는 다양한 방식의 점찍기 외에도 시침질과 흙 묻히기, 흙 뿌리기, 문대기 등의 흔적이 있다. 종이를 대지의 가장 낮은 곳으로 가라앉히며 혹사시키고 마치 종위 위가 아니라 밭고랑에서 먹 일이 아닌 흙일을 벌리고 대지에 사람을 내패대기치기까지 한 그림 같다. (아니면 글자 그대로 박문종의 섹스가 있었던 것일까). 작품은 그래서 가장 많이 우그러지거나 울어 있고 흙물 또한 가장 많이 스며들어 있다. 시침질로 선을 잡은 한 작품에선 화면 가득 채운 여인상의 3분의 2 정도가 아예 흙물 속에 잠겨 있었던 흔적이 보인다.

이 다산 연작 중 〈땅〉(58p)은 뒤뷔페(아르 브뤼art brut[原生미술]의 대표작가) 능가하는 작품이다. 라셰즈의 조각만큼 당당한 체구의 여인상이기도 하다. 이 것 역시 젖은 땅 위에서 종이를 펼쳐놓고 한 작업의 흔적이 고스란하다. 흙물과 먹물과 빗물 방울들이 한데 섞여 튀겨지고 흐르고 스며든 흔적이 확연하다. 여인은 그려졌다기 보다는 이미 80-90% 지워졌거나 사라지고 있는 중인 것 같다. 아니 흙속에서 오래 묻혀 있다가 꺼낸 종이 같다. 아니면 두엄 밭에 버려졌던 종이가 다시 돌아온 거라 할까. 아니 그냥 땅 그 자체, 검은 흙 그 자체 같은 느낌이 든다. 그 앞에서 개다리소반에 쌀 한 그릇, 물 한그릇, 미역 한손, 북어 한 마리 올리고 싶은. 그리고 뭔가를 빌고 싶은, 손비빔하고 싶은. 그런 손비빔의 본능을 촉발시키는 그림이다.

8

전반적으로 박문종의 작품세계는 형태와 양식의 미학이라기보다는 비형태와 비정형의 미학에 기반하고 있는 것으로 보인다. 특히 최근의 작업에서 더 그렇게 느껴진다. 박문종은 반죽 덩어리 같은 느낌의 작가다. 비정형의 반죽. 그리고 따스하지만 않다. 서늘함이 있다. 지금은 이 세상에 없지만 기억 속에서 웃음소리까지가 선명한 옛 마을 사람들을 호명해낸 것 같은 느낌. 수북사람만이 아니라 구례랄지, 해남이랄지, 아니 꼭 전라도만이 아닌 함경도 무산이랄지, 경상도 청도 사람, 조선팔도 사람 중에 흙에서 살다 흙에 묻힌 토종 조선 사람들이 살아서 돌

아온 느낌이다. 노동 육체 생산 죽음 곧 삶과 죽음이 다 있다. 인생이 있다.

박문종의 작업은 이미지를 소비하는 방향에서 이루어지는 작업이 아니다. 그의 그림은 소비로서의 그림이 아니다. 소비로서의 행위도 아니다. 농사가 생산이라고 하듯이 나락 알곡 같은 것이고, 생산 행위로서의 힘을 불어넣어주는 미술이다. 자연은 사람을 소비하지 않는다. 사람을 북돋아 준다. 이것이 자연의 이치고 또 그 힘이다.

박문종의 세계에게는 일과 놀이가 쌍두마차처럼 그의 몸속에서 함께 간다. 마치 풍물이 농사와 함께 가는 것과 같은 이치다. 제작과정 자체가 일이자 놀이이고 그것을 보는 사람에게 그 제작과정에 참여하고 싶은 충동, 생산하고자 하는 충동을 불러일으키고 그리고 그 결과물은 감상자의 감상 속에 자연스럽게 스며든다. 그의 작업의 이런 특성은 그의 성정과 아주 자연스럽게 합치된다. 그것이 박문종의 작업이고 삶의 태도이고 또한 그의 성정이다.

박문종을 2000년대 버전의 민중화가라 할 수 있을까. 몸을 낮추면서 자연과 민중과 장터 속으로 스며드는 새로운 버전의 민중화가 말이다. 자연과 민초 속으로 스며들어가는 것. 이물감 없이. 가없이 부드럽게. 더없이 지극하게. 땅에 연애 걸듯이. 박문종의 작품들은 작가가 땅에서 일하듯이, 놀이하듯이 한 오롯한 사랑의 결과물들이다.

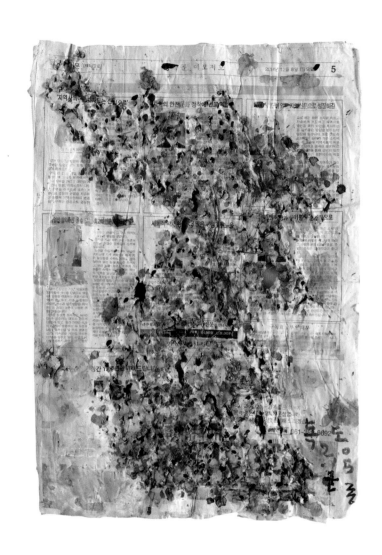

독도 34.5x54cm 신문지판에 아크릴, 흙, 구멍뚫기 2015

얼굴 – 당신과 나 사이에

... 세상은 가도가도 부끄럽기만 하드라
어떤 이는 내 눈에서 罪人을 읽고 가고
어떤 이는 내 눈에서 天痴를 읽고 가나... (중략)

미당 서정주 시인의 '자화상' 중에서

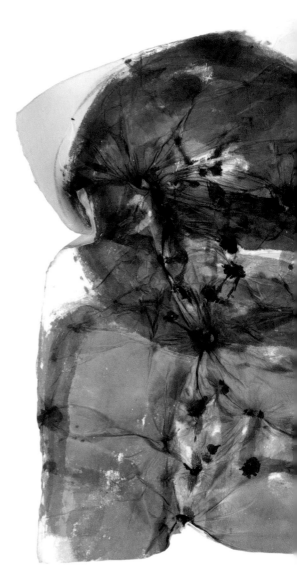

아이들 68x50cm 종이에 아크릴 2013

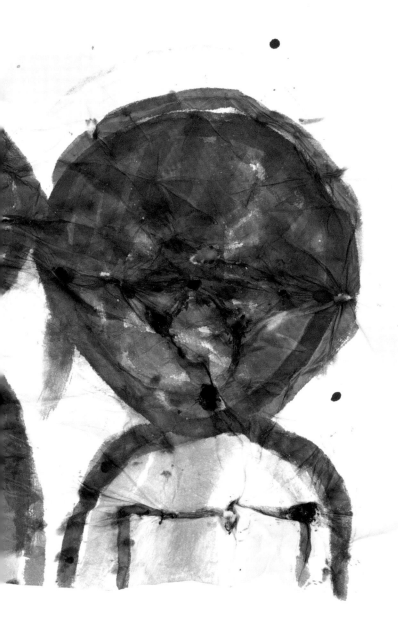

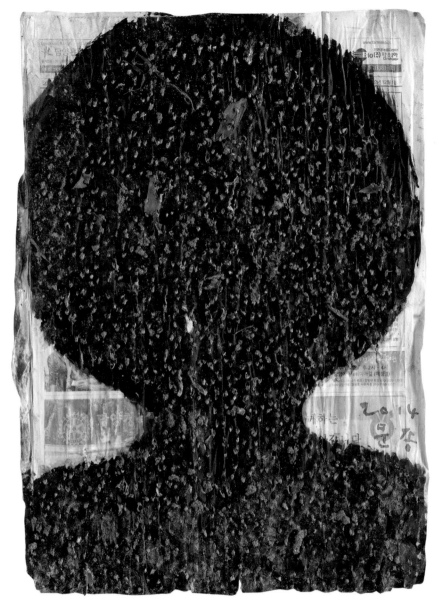

당신과 나 사이에 34.5x54cm 신문지판에 흙, 구멍뚫기 2014

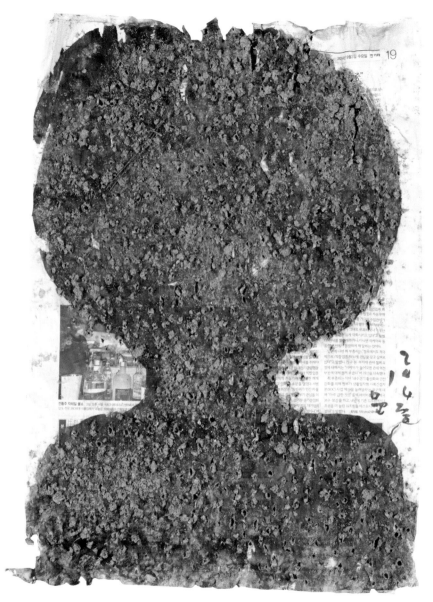

당신과 나 사이에 34.5x54cm 신문지판에 흙, 구명뚫기 2014

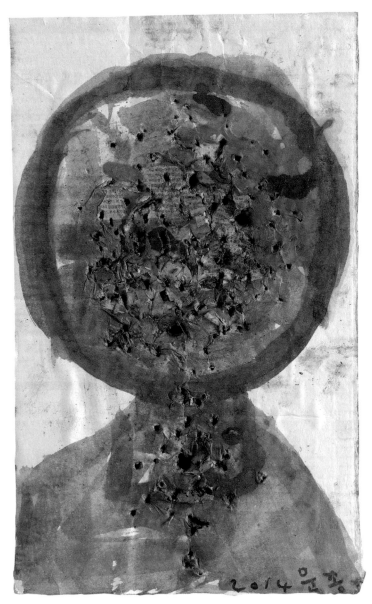

얼굴_당신과 나 사이에 36x60cm 종이, 신문지, 골판지에 먹, 흙, 구멍뚫기 2014

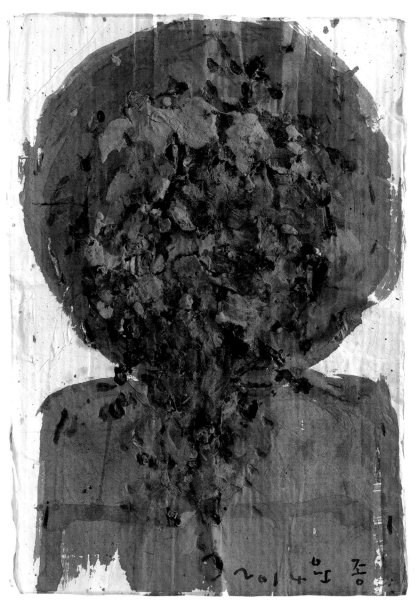

얼굴_당신과 나 사이에 33x54cm 종이, 신문지, 골판지에 먹, 흙, 구멍뚫기 2014

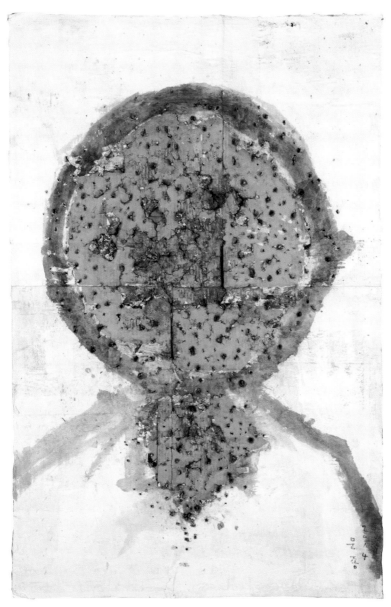

얼굴_어머니 105.5x161.5cm 종이, 신문지, 골판지에 먹, 흙, 구멍뚫기 2014 ◁부분

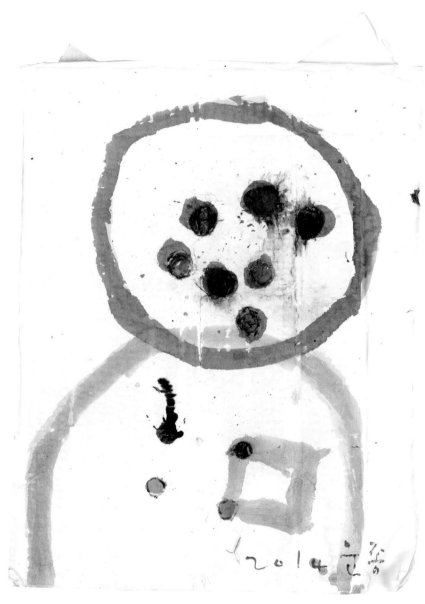

자화상 35x43.5cm 종이, 골판지에 아크릴, 흙 2014

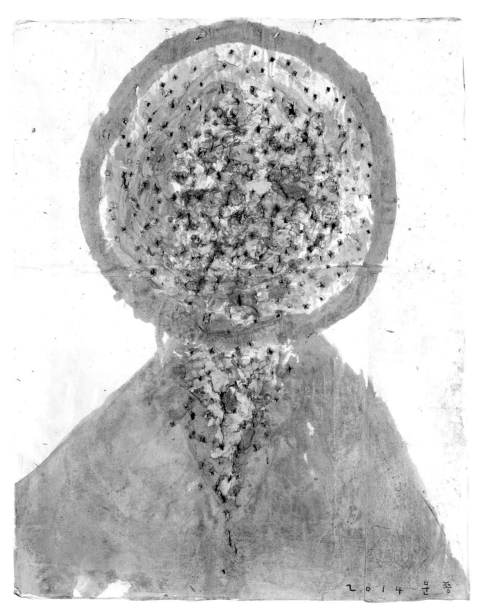

자화상 87x107cm 종이, 골판지에 아크릴, 흙 2014

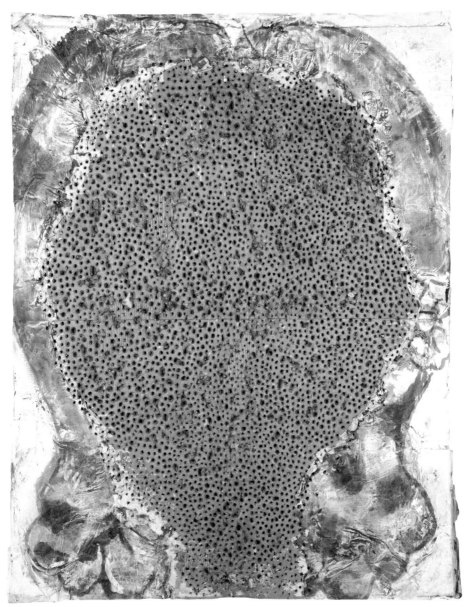

얼굴 138x179cm 종이, 골판지에 아크릴 2014

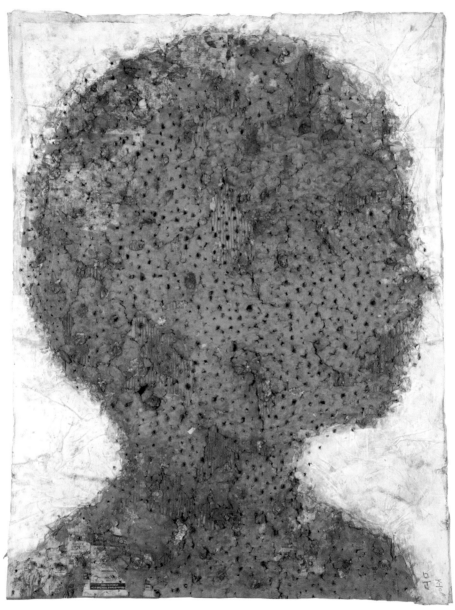

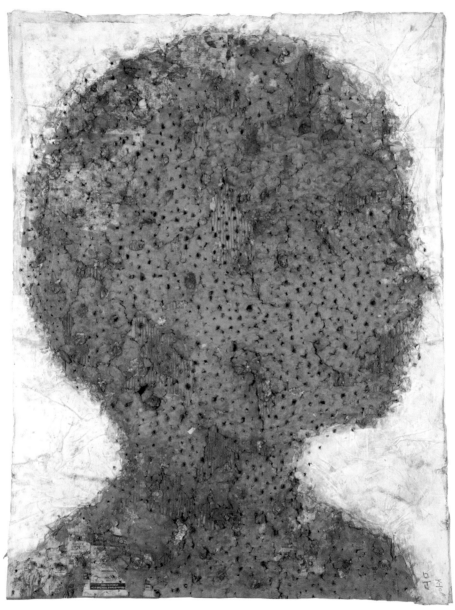

인물 139x178cm 종이, 골판지에 흙 2014

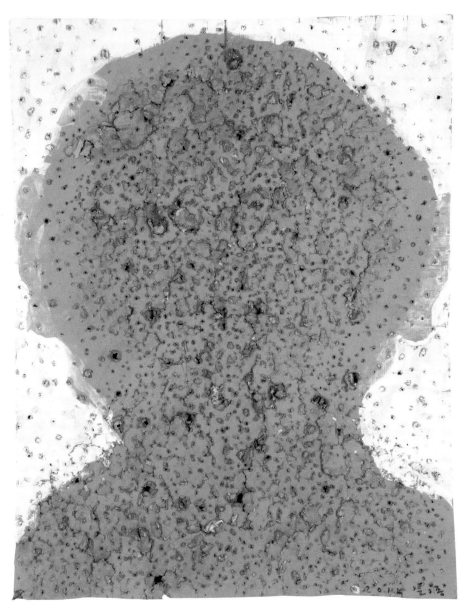

인물 138x176cm 종이, 골판지에 흙과 돌 2014

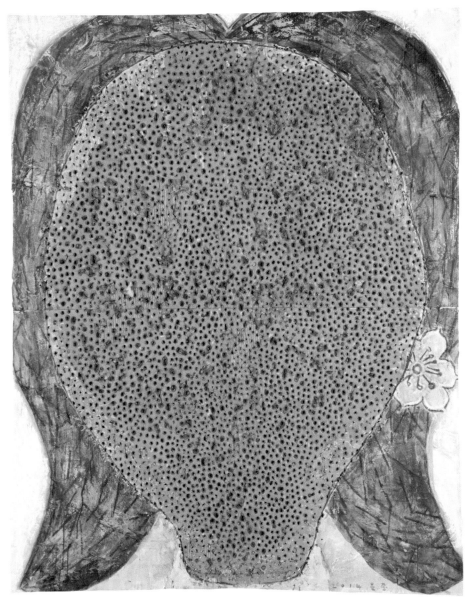

인물　139x173cm　종이, 골판지에 아크릴, 채색　2014

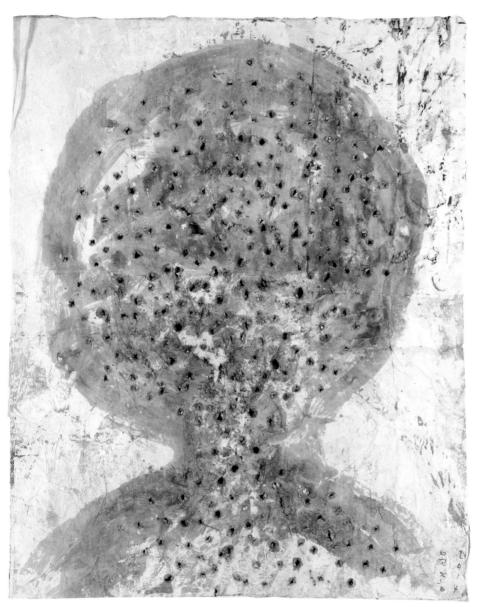

인물 86x106cm 종이, 골판지에 먹, 흙 2014

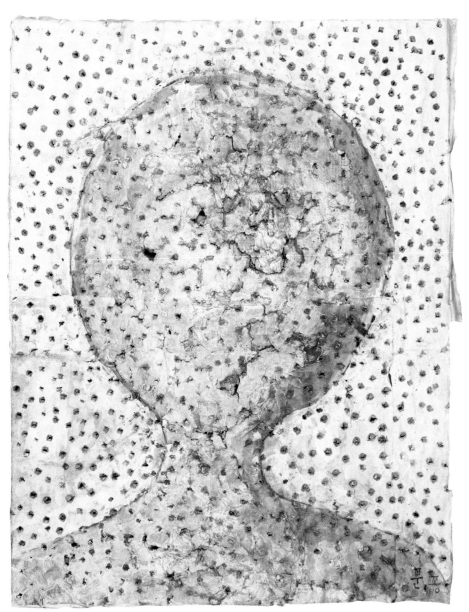

인물 85x105cm 종이, 골판지에 아크릴, 흙 2014

인물 165x140cm 종이판에 흙 2014

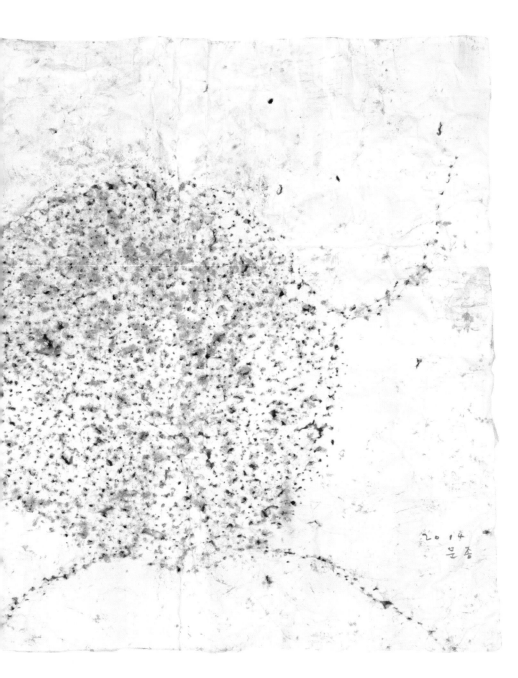

2 0 1 4
문종

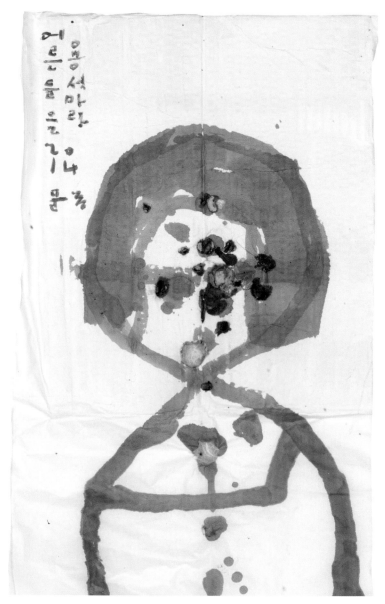

어른들을 용서마라 34x55cm 종이, 골판지에 먹, 아크릴 2014

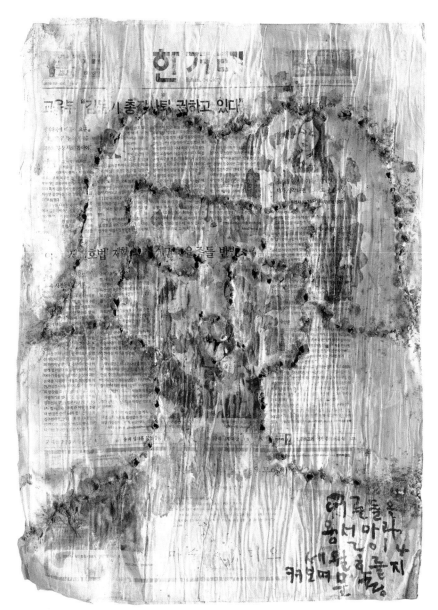

어른들을 용서마라 34x55cm 종이, 골판지에 먹, 아크릴 2014

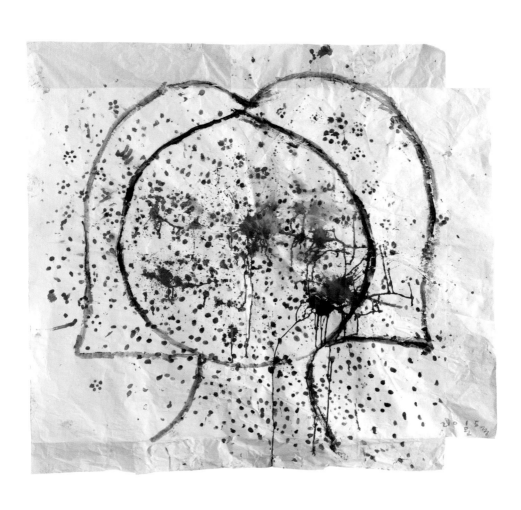

넋-건지기 149x135cm 종이에 아크릴 2015

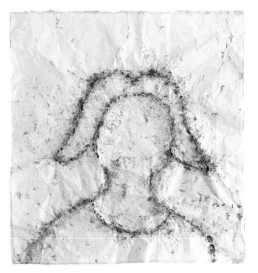

소녀상 71x16cm 종이에 흙 2014

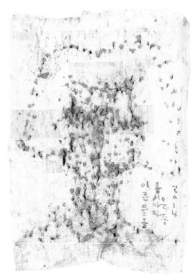

소녀상 34x55cm 종이, 신문지에 흙 2014

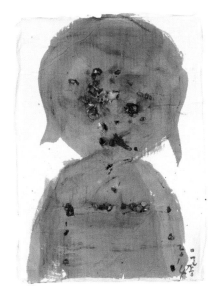

소녀상 34x48cm 종이, 골판지에 흙, 아크릴 2014

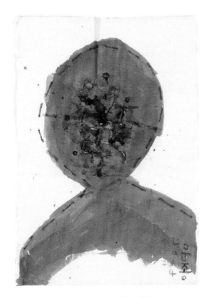

소녀상 34x58cm 종이, 골판지에 흙, 아크릴 2014

땅에 연애 걸다

어느 농부의 솜씨일까?
못자리도 제각각이어서
어느 것은 日(날 일자), 어떤 것은 目(눈 목),
논 생김새에 따라
어떤 것은 반달, 초승달, 그건 순전히 농부 맘이다.

땅 146x146cm 종이에 흙 2014

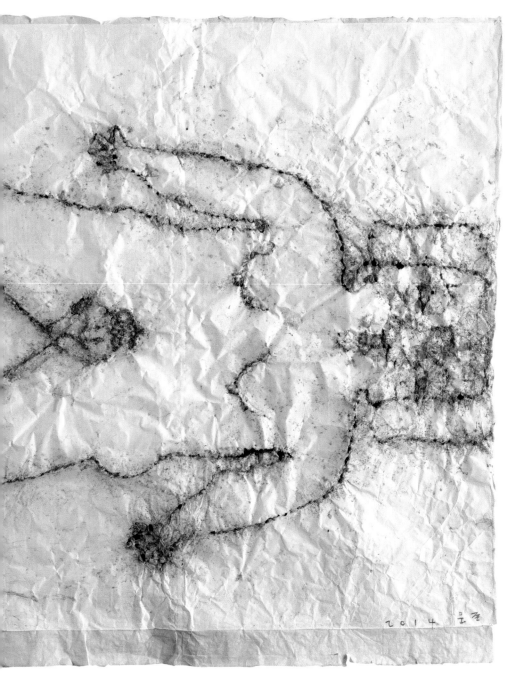

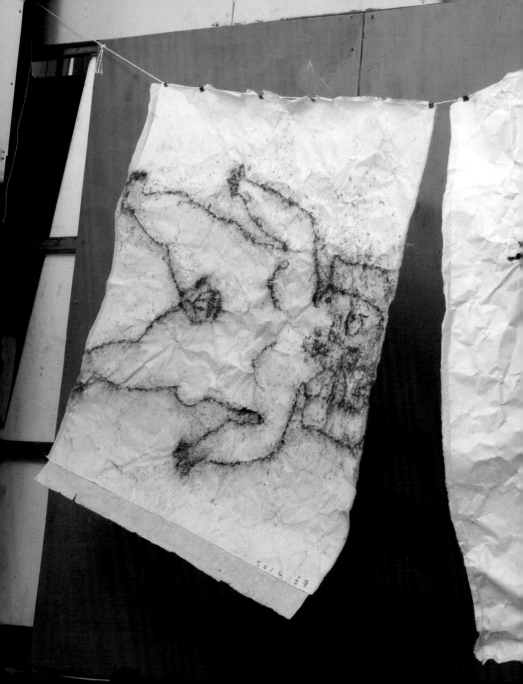

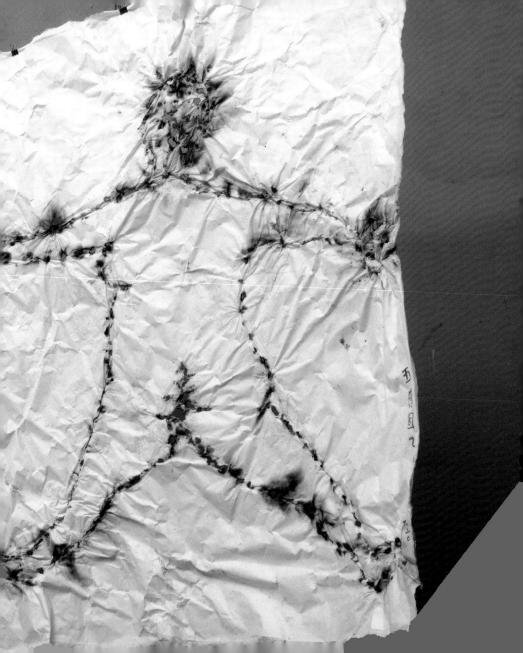

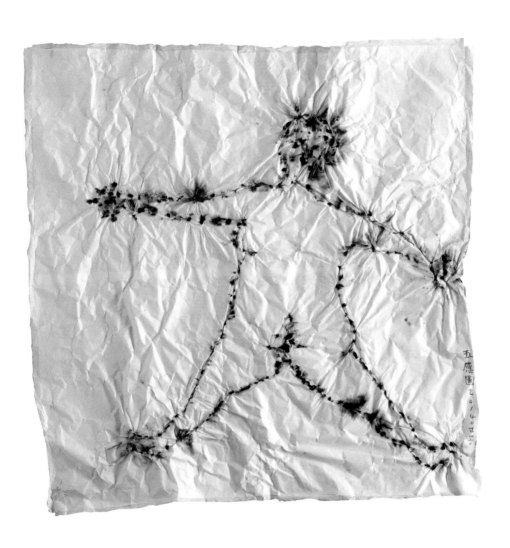

오감도 145x137cm 종이에 아크릴 2014

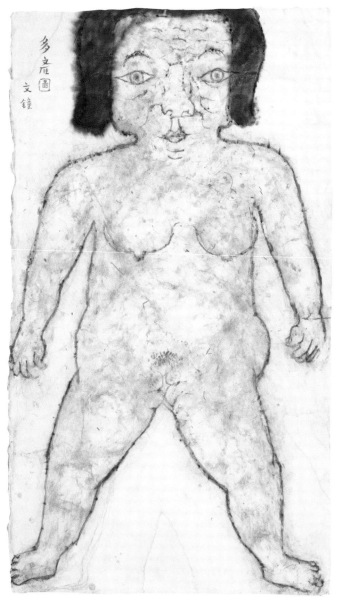

다산도 83x148cm 종이에 먹, 흙 2013

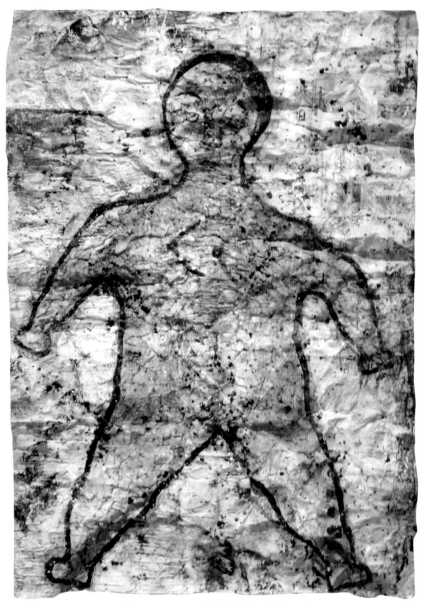

다산도 132x90cm 신문지판에 아크릴, 흙 2014

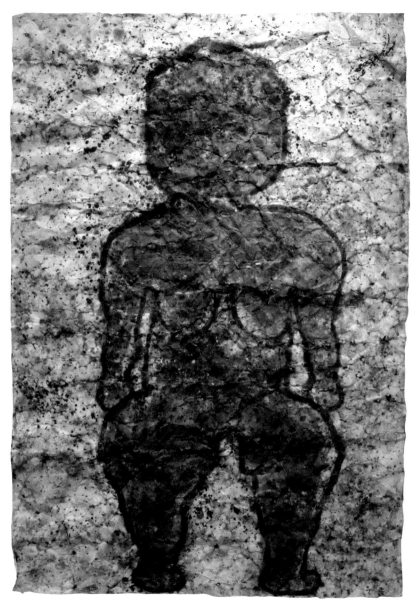

다산도　200x138cm 종이판에 먹, 아크릴, 흙　2013

땅_대지 290x210cm
종이에 아크릴, 흙 2015

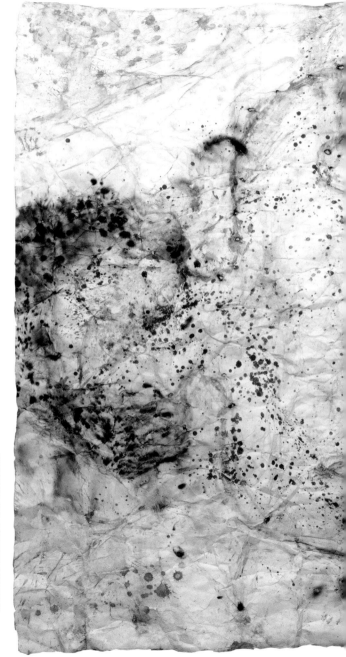

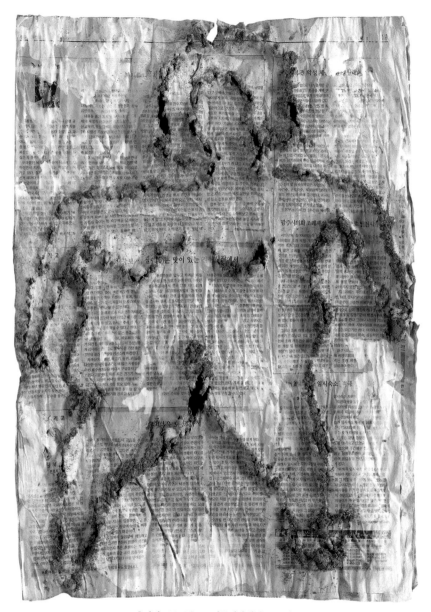

흙장난 35x54cm 신문지판에 흙 2014

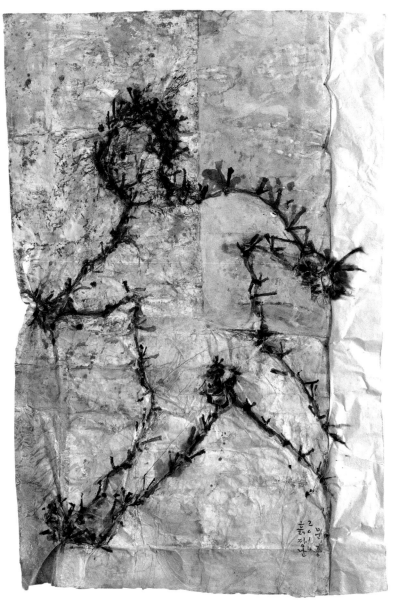

흙장난 100x155cm 종이에 아크릴 2014

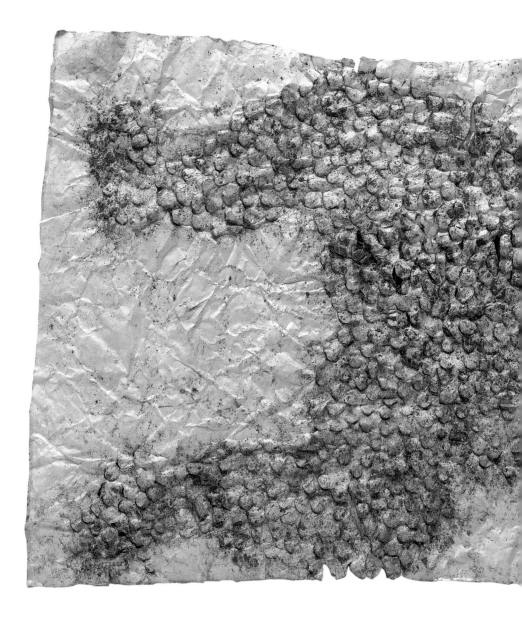

황토밭 70x140cm 종이에 흙 2014

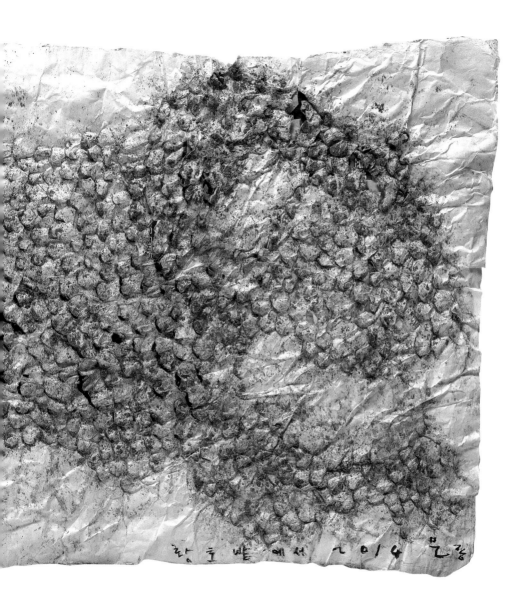

한 그 박 에 서 2014 봄

예술은 혼자 하는 것이 아니지요

한송주 전라도닷컴 대기자

화가 박문종씨의 작업실에서 바라보는 삼인산은 완전한 정삼각형이다. 전남 담양 수북의 산세는 지명처럼 물흐르듯 유연한데 크잖은 삼인산 홀로 날선 예각으로 독출해 있다.

서럽고 원통한 사월 하루, 흉물스런 적난운이 천지 가득 드리워 저 바다 속처럼 어둡고 숨막히는 저물녘. 대숲마저도 거멓게 탈색해 버린 저주받은 이 땅을 팍팍하게 기어간다.

거기에 가서 진짜 저주를 만났다. 커다란 창고 같은 화가의 작업실은 휭하고 썰렁해 금방 원귀라도 나올 듯 으스스하다. 거기에다 오만 허접살림이 제멋대로 널려 있어 발 딛기조차 조심스럽다.

그런데 맙소사, 벽에 늘어선 저 제웅들 좀 보게! 꼬챙이로 사정없이 찔려 온 몸이 곰보딱지가 된 저 형상들은 또 뭔가? 등골이 오싹해지면서 당장 돌아서서 도망치고 싶어진다.

"쪼까 머식허지라이. 저것들 땜에 실은 나도 저녁에 꿈자리가 사납소. 세상이 자꾸 꿀쩍거리니 사람도 싫고 나도 싫어서 저런 제웅들에게나 한풀이를 하고 있지라우."

닥지나 골판지를 모탕 삼아 황토나 허접쓰레기를 바른 위에 꼬챙이로 쑤시고 돌멩이를 던지고 사금파리를 꽂아서 문둥 만신창이를 만들어 놓은 화판. 그동안 화가가 늘 참신한 파격을 추구해 왔는데 이번에 또 한 번 크게 사고를 친 것 같다.

되는대로 던지고 쑤시고 찧고 까불러서 떡칠을 해 놓았다. 허나 좀 떨어져서 화폭을 주시하면 거기 사람들의 얼굴이 도드라져 드러난다. 무위지위, 무설지설, 허허실실 같은 단어가 스쳐 간다.

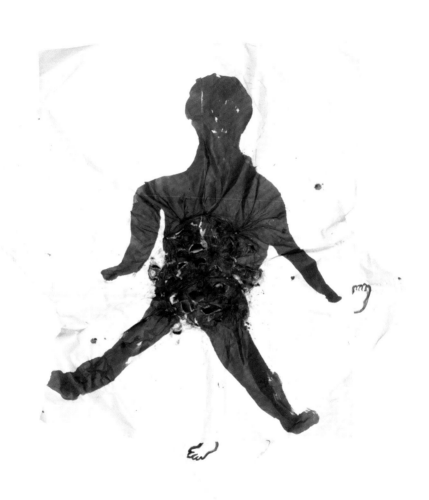

흙장난 168x168cm 종이에 아크릴, 흙 2014

아니, 저기 단발머리 소녀의 얼굴도 보인다. 세월호의 우리 여학생 같다. 화가를 재웅굿에 빠지게 한 원한의 일단을 엿보겠다.

5월 중순 서울 전시 새 화풍 선보여

박씨는 5월 13일- 19일까지 서울 갤러리그림손에서 전시회를 갖는다. 22일- 29일까지는 목포에서 한다. 〈땅에 연애걸다〉라는 제목으로 지금까지와는 전혀 다른 신세계를 펼쳐 보일 작정이다.

"땅과 직접 만나는 현장작업을 보여주려 합니다. 회화 쪽에서 꺼리던 부분을 거꾸로 부각시켜 봤어요. 종이 흙 황토 떼 얼룩 등 땅에 굴러다니는 흔한 소재를 손질 없이 사용해서 가공이 없는 매우 자연스런 몸짓으로 한 판 노닐어본 흔적이라 할까요. 예쁘게 매만지고 더러운 것은 닦아내려는 의도를 최대한 털어내고 그림이 절로 굴러가도록 내맡기려고 노력했지요."

작가는 이번 작업을 그림을 그리는 게 아니라 형상을 떠내는 짓이라고 표현했다.

논밭이나 길가 숲속에 있는 '쓰레기'를 갖고 '놀다보면' 작업 자체가 자꾸 진화를 일으켜 처음 예상과는 사뭇 다른 형상이 드러나더라고 망외의 재미도 귀띔한다.

"제가 아이들하고 노는 것을 즐기는데 이번 작업도 애들과 들판에 나가서 함께 작업한 게 많아요. 대막대, 나무바늘, 돌쪼가리를 나누어주고 찌르고 던지고 부수라고 하면 아이들이 신나게 합니다. 함께 정신없이 놀다보면 화폭에는 누구나의 얼굴, 아무도 아닌 얼굴, 살아있는 얼굴, 죽어있는 얼굴, 숱한 사연을 담은 얼굴들이 천태만상으로 피어나 있지요."

작가는 이 작업을 군이 점묘법이라 수식한다. (제웅저주법을 점묘법이라니, 그럼 장녹수는 비조 점묘화사겠네?) 게다가 점이 세 개면 매화점, 점이 다섯 개면 도화점이라나. 또 이 찌르기 기법은 매우 깊은 철학을 담고 있다고 너스레를 편다. 땅과 사람의 만남은 생산을 전제로 하는 연애행위라는 것이다.

"한 마디로 모내기를 봅시다. 땅하고 사람 손하고 연애하는 거 아니요?"

그는 18년 전 이곳 수북으로 들어온 뒤 산내들에서 아이들과 함께 모내고 물고기잡고 감따면서 미술교육을 하는 생활을 즐겼다. 그러면서 특유의 '농경도(農耕圖)'라는 독보세계를 열어 왔다.

흙장난 135x135cm 종이판에 아크릴, 흙 2014

십여년 전 필자가 화가를 만났을 때 그 흙내음 물씬한 작업에 반해서 졸시를 읊은 적 있는데 심심파적 삼아 여기서 잠깐 되뇌어 본다.

〈물의 북녘 수북水北에 와서/ 농부 못된 인간이/ 영문 모를 모를 한나절 낸다//무넘이 논으로 물은 철철 넘쳐 흐르고/ 물은 철철 넘쳐 흐르고/ 허리 펴고 돌아다 보니/ 세상 어디에도 가뭄은 없다// 이 땅에 새 생명을 심는데/ 어느 하늘이 감히 가뭄을 뜻하랴// 바짓가랑이 걷고 맨 사내로 서서/ 이 땅에 이 하늘에/땀흘려 생명을 심고 있는데// 내 인간이 처음으로 이렇게 벅차게 심어지고 있는데.〉

80년대 '수묵 민중화'로 화단에서 주목

그는 1988년 서울 그림마당민에서 열린 첫 개인전을 통해 화단에 얼굴을 내밀었다. 그때 수묵화로 민중미술 계열의 그림을 그려 강한 인상을 심어주었다. 수묵화와 민중미술은 얼른 연분이 이어지지 않을 때라 논객들이 앞다투어 한 마디씩 했다. 대개 '분방하다'는 호평이었다.

용기를 얻은 그는 정진을 가행해 1993년 금호갤러리에서 두 번째 개인전을 갖고 자신의 밑자리를 다졌다. 시골 출신의 무명 초짜로 쟁쟁한 전사들과 어깨를 나란히 하며 민중미술판에 너벗이 입성한 것이다. 그리고 2년 뒤 금호에서 세 번째 전시를 했다.

이즈음 민중미술판은 시대 상황에 따라 전환기를 맞고 있었고 그쪽 계열 작가들의 예술적 고민도 깊어질 수 밖에 없었다. 모색과 탈바꿈의 요구 앞에서 더러는 방황하고 더러는 좌절하고 더러는 도피하고 더러는 돌파했다.

화가 박문종은 돌파해 나갔다. 허접한 도시의 밀폐공간을 박차고 광활한 벌판으로 뛰쳐 나갔다.

대숲 창창 들물 양양한 담양벌에 허름한 벽돌집을 짓고 작업장을 차렸다. 그리고 잡답과 요설과 술국물에 절은 심신을 싱그런 초목과 향그런 흙냄새로 씻어냈다. 땅과의 연애를 시작했다. 본래 그런 천성이었다. 그는 남도 농투산이로 나고 자라 그림공부도 야성으로 해왔다. 고교 졸업 후 남농의 제자에게 동양화를 배우고 의제 학당인 연진회 미술원에 들어가 공력을 쌓았다. 그러다가 늦깎이로 대학교에 들어가 서양화 학도들에 끼여서 동양화를 배운 별난 이력을 가졌다. 특유의 분방함은 이런 야성에서 비롯되었을 시 분명하다.

흙장난 147x215cm 종이판에 아크릴, 흙 2014

이제 본향을 찾은 화가는 완전히 땅에 붙어 그림을 했다. 이른바 '농경도 시대'의 개막이다. 농경도의 단초가 되는 심상을 작가는 이렇게 털어놓는다.

"언젠가 모내려고 다듬어 놓은 논을 지나가는데 농부의 손자국이 남아 있는 못자리 흙, 초승달처럼 잘 빠진 물매, 무논에 청산이 거꾸로 어린 모습들이 어찌나 예쁘던지 모내기를 직접 한 번 해보기로 했어요. 논을 빌려 모내기 이벤트를 붙였지요. 도시에서 어른 아이 할 것 없이 사람들이 많이 몰려옵니다. 작업실에 있는 묵은 종이를 가져다가 논둑에 붙여 놓았더니 모내기를 하는 중에 저절로 그림이 그려지는 거예요. 또 논배미 화폭 위에서 마음대로 춤을 추고 뒹굴고 논 흔적이 그대로 완벽한 작품으로 갈무리되더라고요. 그러다 보니 재미가 붙어 해마다 벗들과 함께 '그림농사'를 짓게 되었지요."

한 평론가는 "박문종의 그림은 고졸하고 순박하며 어리숙한 미감으로 가득하다. 마치 아이들의 낙서나 민화처럼 웃음을 절로 자아내는 허투름한 맛이 일품이다"라고 평한다.

"박문종의 조형체험은 크고 넓다. 그리고 우리 정서와 미의식에 끈끈히 맞닿아 있다. 그것이 그가 획득한 중요한 성과다. 자기로부터 부단히 탈주를 감행하면서 자신의 목소리로 이야기를 하는 것은 그의 덕목이다."

장바닥서 신명 굿판

화가는 요즘 장바닥에서 신명나는 굿판을 벌이고 있다. 먼 길 빙 돌아 결국 저자로 돌아와서 못난 이웃들과 어우르는 입전수수(入廛垂手)의 경개일런가.

지난 4월 11일 대인시장 야시(夜市)에서 화가는 '넋 건지다'라는 퍼포먼스를 펼쳤다. 세월호 희생자들을 추모한 이 난장에는 많은 학생들과 시민들이 참여해 숙연한 분위기 속에서 공동작업을 했다. 박화가의 그 '원한의 점묘법'으로 숨겨간 영령들의 얼굴 얼굴을 회생해 내고 매화점 복사점으로 꽃눈물을 수놓았다.

"또래의 학생들이 오열을 삼키며 한 땀 한 땀 친구들의 모습을 조형해 가는 동안 난장을 이끄는 저나 구경하는 시민들이나 가슴이 미어지는 아픔을 느껴야 했어요. 그러면서 함께 숨을 섞고 체온을 나누는 집단창작의 거룩함을 실감할 수 있었지요."

그는 5년 넘게 장바닥에서 난장판을 벌여온다. 옛 영화가 시든 오일장 빈 공간에 환쟁이들

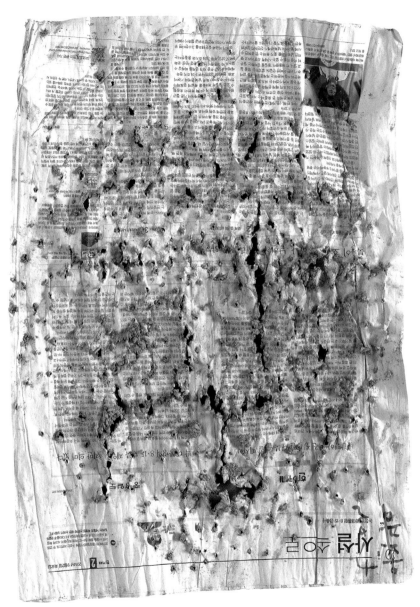

얼굴 35x54cm 신문지판에 흙 2014

이 하나 둘 입주하면서 대인시장은 장꾼과 예술가가 동거하는 별난 공간이 되었다. 이 난장에서 2008년 광주비엔날레 본전시 '복덕방 프로젝트'가 펼쳐지자 특이한 기획이라 해서 외 내국인의 발길이 미어졌다. 그해 광주비엔날레의 가장 인기있는 코너로 꼽혔다.

이 전시에서 작가는 전라도 특산물인 홍어를 주제로 한 '일코 이애 삼날개 사살'이라는 재미있는 이름의 퍼포먼스를 펼쳐 환호를 샀다.(제목을 풀자면 홍어의 맛은 첫째 코, 둘째 간, 셋째 날개죽지, 넷째가 살이라는 뜻).

이를 계기로 행정적인 지원이 이루어지고 입주 화가들이 늘면서 대인난장은 명물 문화거리로 탄생했다.

박씨는 대인난장의 자타공인 터주다. 지금도 사흘에 한 번꼴은 산적 같은 떡대로 장바닥을 어슬렁 거리는 모습을 볼 수 있다. 국밥집 주막에서 그의 구수하고 호방한 웃음소리가 쏟아져 나오면 그 날 대인시장의 기상은 쾌청이다.

작가의 장똘뱅이 기질 또한 타고난 것이다. 무안 일로 천사마을에서 잔뼈가 굵은 그는 '품바'의 작가 고 김시라의 이웃에 살았다. 어렸을 적부터 김씨댁에 드나들며 자연스레 얼쑤풍류를 몸에 익혔단다. 그는 지금도 한 잔 거나해지면 "성, 우리 장타령이나 한 판 놉시다"하며 죽지를 들썩이곤 한다.

화폭을 눕히고 뒤에서 본다

작가는 2013년 8월 낙동강변 강정에서 열린 대구현대미술제에 예의 허접쓰레기 설치를 들고 참여해 다시 한 번 강호를 흔들었다. 이 미술판은 70년대 활동했던 한국 현대미술의 선구들을 추념하는 전시로 전위를 표방하는 26명의 신진기예들이 현란한 초식을 펼치며 비무를 했다.

작가와 인연이 깊은 박영택 평론가의 감독 아래 야외전시로만 구성된 이 전시회는 변방에서 실험미술의 기념비를 세우자는 취지대로 설치에서 입체, 퍼포먼스 등 다채로운 장르를 통해 민낯으로 대중들과 소통했다. 이 난장에서 작가는 농촌 길가에서 주운 빈 막걸리병이며 찌그러진 주전자, 플라스틱 통 등 쓰레기들을 교묘하게 조형해 눈길을 끌었다.

필자도 응원차 먼 길을 가서 좋은 구경을 했는데 곁행사로 마련된 작가와의 만남 자리에서 박씨의 미술철학을 살짝 귀동냥 할 수 있었다. 그는 이렇게 털어놓았다.

자화상 98x139cm 종이에 먹, 흙, 끈 2014

"저는 수묵화로 시작해 여러 실험을 거쳐 설치미술까지 왔지만 한 가지 일관되게 유념하는 것은 예술행위는 혼자만의 작업이 아니라는 겁니다. 작업 결과야 어디까지나 작가 자신에게 귀납되지만 그 과정에서 동시대인들과의 교감이나 소통이 없다면 죽은 예술이라 생각해요. 작업 과정에서 이웃과의 공감이 어디까지 이루어졌느냐가 작품의 성패를 가르는 경계라고 봅니다. 그런 까닭에 저는 소재 자체도 자연 속에 널린 것, 혹은 우리 삶의 숨결이 묻은 생활찌꺼기 등을 가공없이 사용하는 편이지요."

말후구로 한 마디 쑤셨다.
"그간의 수행을 통해 얻은 게 뭔가?"
양구하더니 답했다.
"실내에 세운 화폭을 길가에 눕혔고, 작품을 앞이 아니라 뒤에서 보는 법을 배웠다."

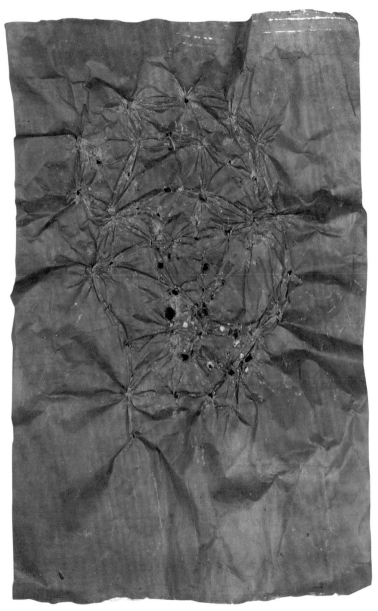

자화상 38x53cm 신문지판에 아크릴, 흙 2014

황토밭
172x114cm
종이판에 아크릴, 흙
2014

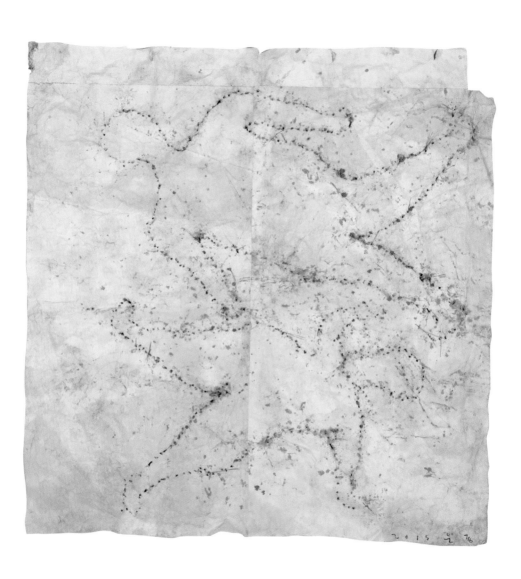

황토밭 151x150cm 종이에 흙 2015

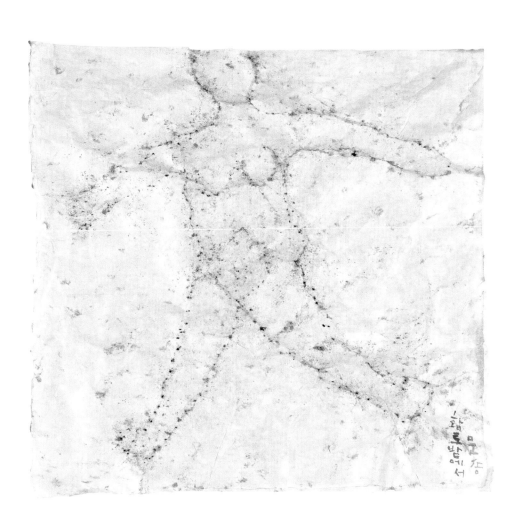

황토밭 75x72cm 종이에 흙 2014

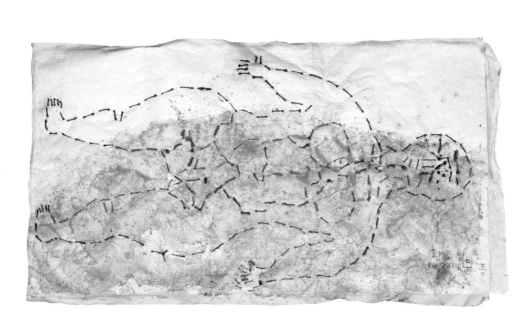

황토밭 143x77cm 종이에 흙, 실 2014

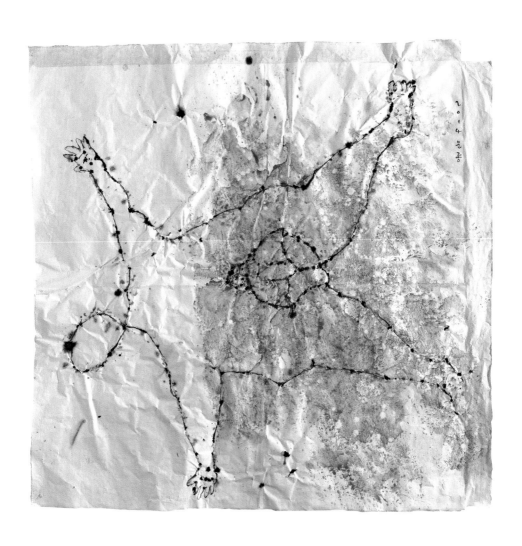

황토밭 143x151cm 종이에 아크릴, 흙 2014

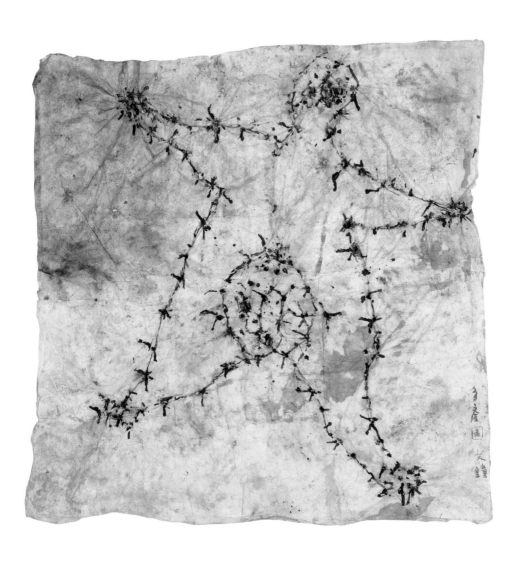

황토밭 142x152cm 종이판에 아크릴, 흙, 채색 2013

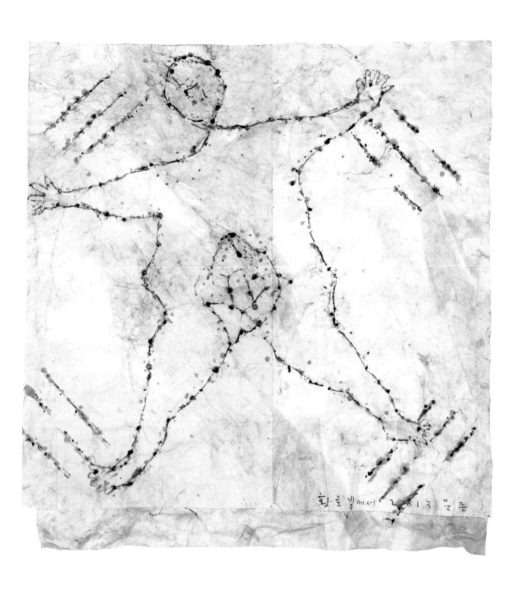

황토밭 143x150cm 종이판에 아크릴, 흙 2014

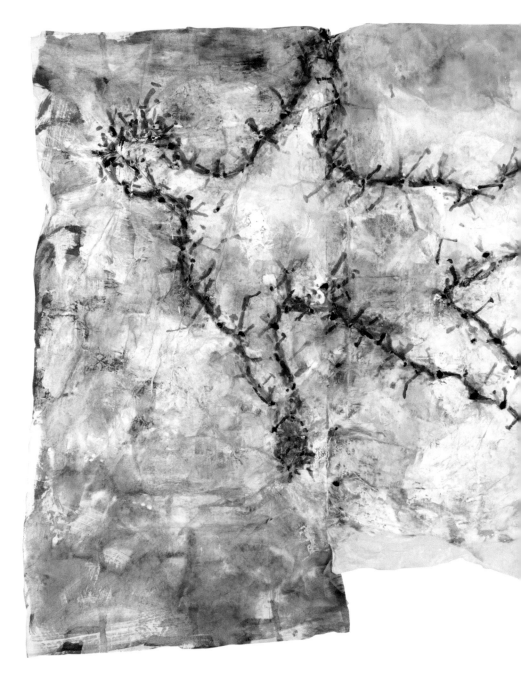

흙장난 160x142cm 종이판에 아크릴, 채색 2014

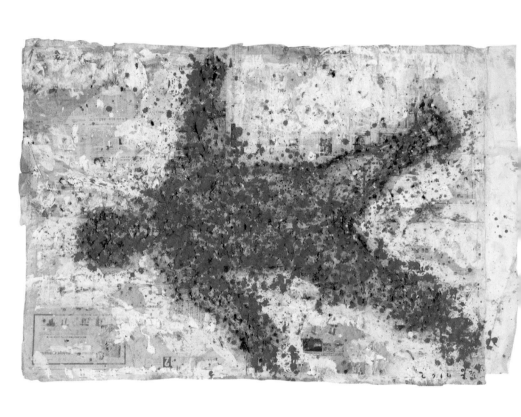

흙장난 172x114cm 신문지판에 흙 2014

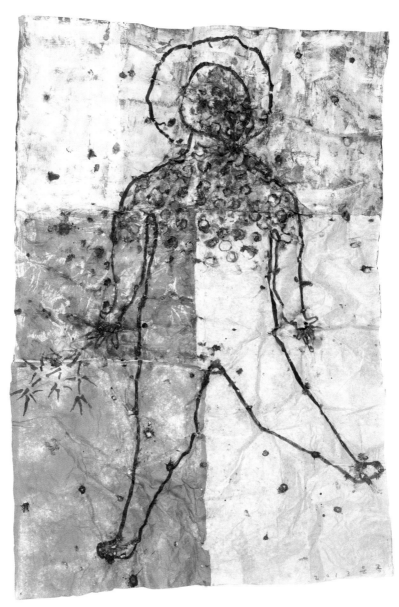

모내기 139x200cm 종이판에 아크릴, 흙 2014

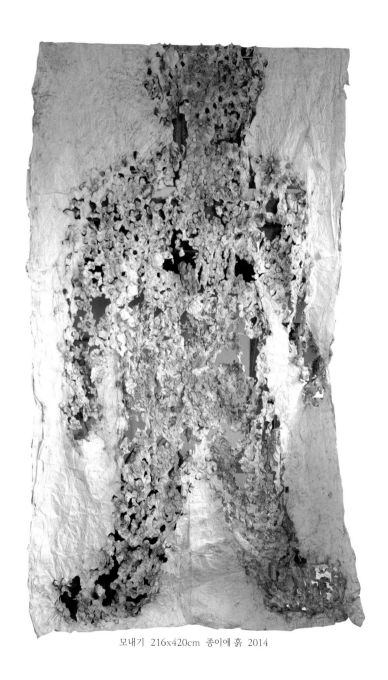

모내기 216x420cm 종이에 흙 2014

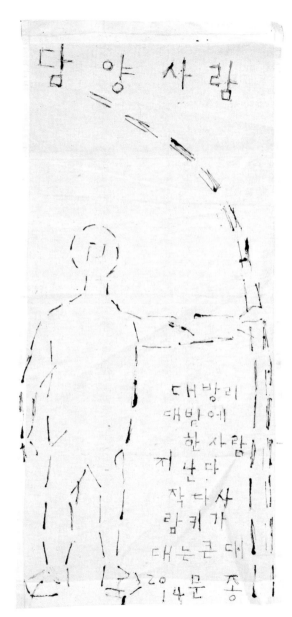

담양사람 38x81cm 광목에 아크릴 2014

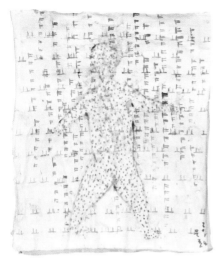

담양사람 64x65cm 종이판에 아크릴, 흙, 채색 2014

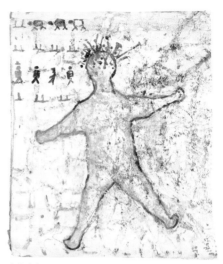

담양사람 74x109cm 종이판에 아크릴, 흙 2014

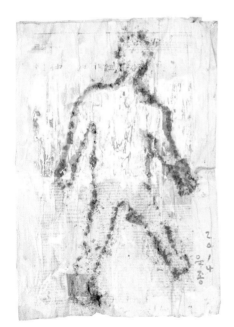

담양사람 38x54cm 신문지판에 흙 2014

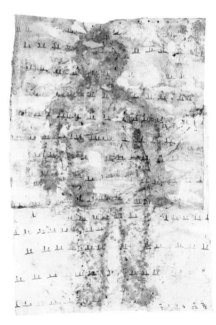

담양사람 62x73cm 종이판에 아크릴, 흙 2014

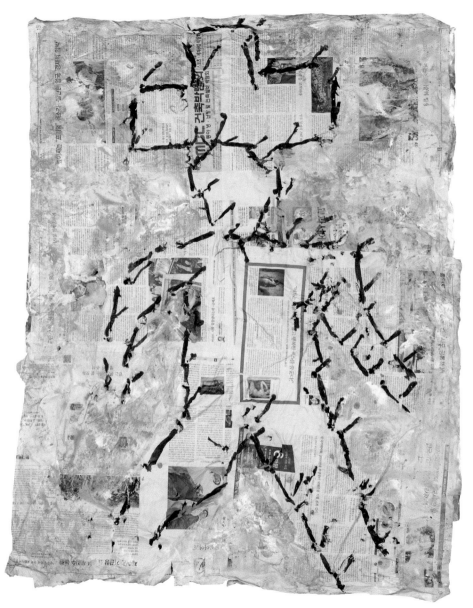

흙장난 91x130cm 신문지판에 아크릴, 흙 2014

모내기 좀 합시다

금일 18, 19일 내린 비로
진안과 용담은 냇물이 크게 넘쳤고
강진은 두 번 쟁기질 할 물을 얻고
금산, 고산, 진안, 흥덕, 고창, 능주, 남평 등
14 읍, 진은 한 번 쟁기질 할 물을 얻고
무주, 광양, 동복, 영암 등
8 읍, 진은 두 번 김 맬 물을 얻고
김제, 익산, 고부, 함열, 순천 등 9읍은 먼지만 적셨다 합니다.

조선시대 각사등록에서 1885. 4. 25

담양사람 77x30cm 종이에 아크릴 2014

담 양 사 람
문 종

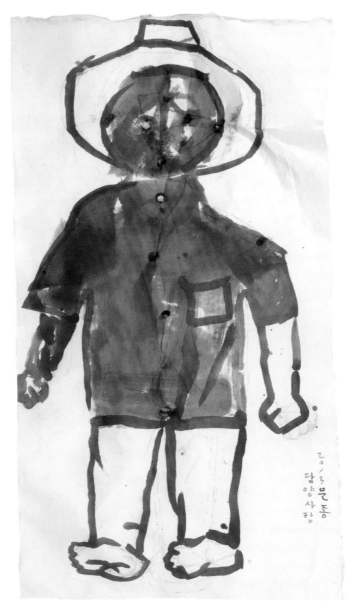

담양사람 73x124cm 종이에 먹 2013

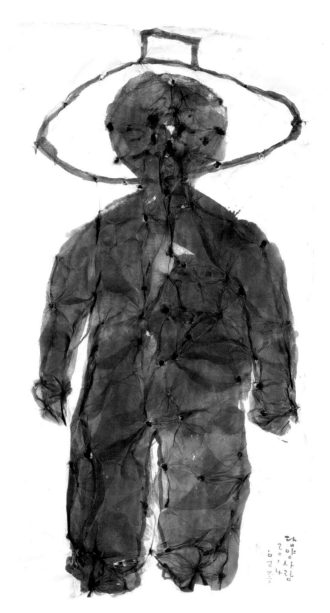

담양사람 71x123cm 종이에 먹 2014

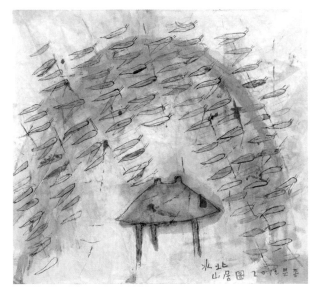

水北山居圖 108x96cm 종이에 먹, 흙, 채색 2012

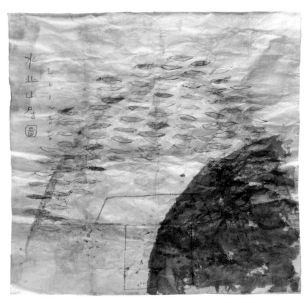

水北山居圖 150x140cm 종이에 먹, 흙, 채색 2012

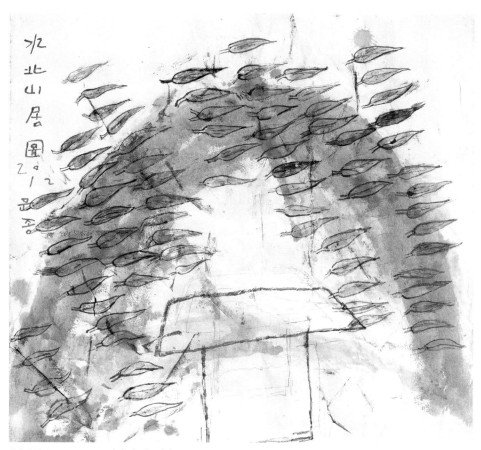

水北山居圖 81x72cm 종이에 먹, 흙, 채색 2012

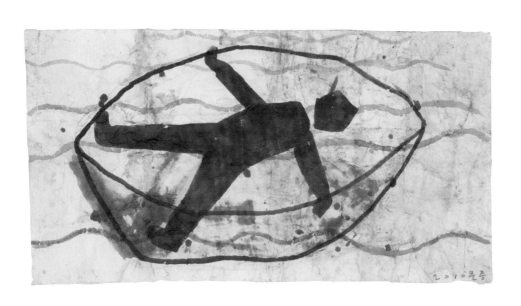

배 143x76cm 종이에 먹, 흙 2010

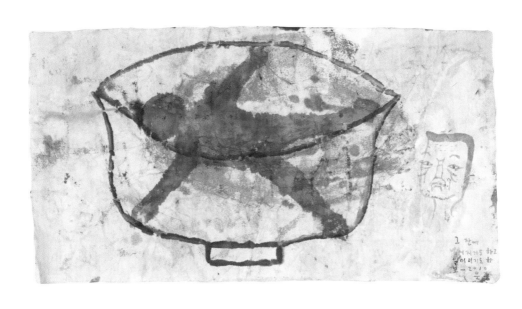

잔 143x76cm 종이에 먹, 흙 2010

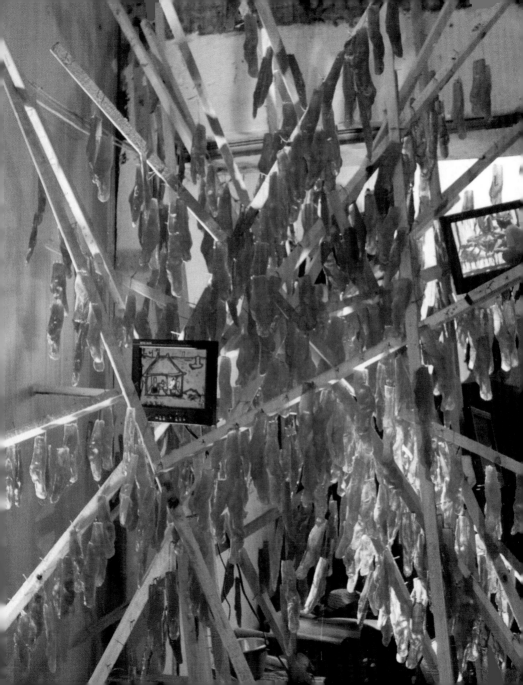

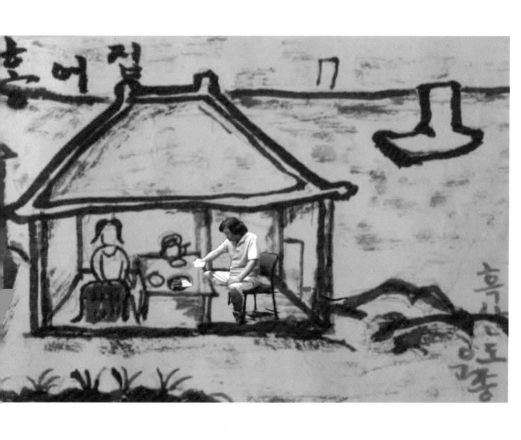

당신과 나 사이에, 영상 캡쳐
◁ 광주비엔날레, 1코 2애 3날개 4살 205x205x205cm 영상 설치, 각목과 FRP 2008

박문종-水北問答圖, 인간과 자연과의 접점 찾기

박영택(경기대학교교수, 미술평론가)

박문종의 그림은 미술 이전의 원초적인 흔적, 기록으로 다가온다. 그것은 기존의 정형화되거나 일정한 미술적 개념에 의해 도출되고 가공된 것과는 다르다. 인문적, 철학적 개념으로 조탁된 미술언어나 세련되거나 잘 그렸거나 기술적인 완성도가 높거나 매체를 다루는 연마의 솜씨가 물씬거리는 내음이 쏘옥 빠진 상태에서 이 땅에 자리 잡고 살았던 이들이 필요에 의해 자발적으로 기록한 절실한 이미지에 유사하다. 미술 이전에 자리 잡아 서식했고 지식과 문화 이전에 원초적인 생의 지혜로 부려졌던 혜안의 놀림이다. 그만큼 기존 미술계에서 통상적으로 유통되고 생산되는 그림들과는 현저한 차이를 지닌다. 이 점이 무척 흥미롭다. 박문종의 미술언어와 그 어법이 무척이나 색다르다는 것이다. 그는 자신의 그림을 현장에서 길어 올리는데 그것이 다름 아닌 농촌이란 장소이고 농부라는 존재이며 시골장이란 공간이고 뒷산이자 논과 밭이 있는 터다. 그 모든 것들이 화면 안으로 자연스레 밀려들어와 버무려져있다. 그가 그려놓은 그림들은 영락없이 이름 없는 민초들이 농사짓고 살면서 부려놓은 자연스런 생의 욕구가 기술한 기호들이고 문자이고 이미지를 닮았다. 그런 느낌이다. 이러한 느낌을 고스란히 살려 그림으로 승화시킨 작가의 예를 찾기는 어렵다.

박문종은 한지에 황토, 퇴묵을 이용해 농촌에서 생활하는 농부의 삶을 그려낸다. 아니 자연과 함께 한 그들의 몸짓이다. 자연 안에서 일하는 사람들이 그가 그리는 대상이다. 박수근이 일하는 여자들을 그린 것처럼 그 역시 일하는 농부들을 그린다. 그렇다고 이종구의 그림처럼 사실적인 재현기법에 의해 농촌의 현실을 비판적으로 언급하는 것도 아니다. 농촌이란 장소성

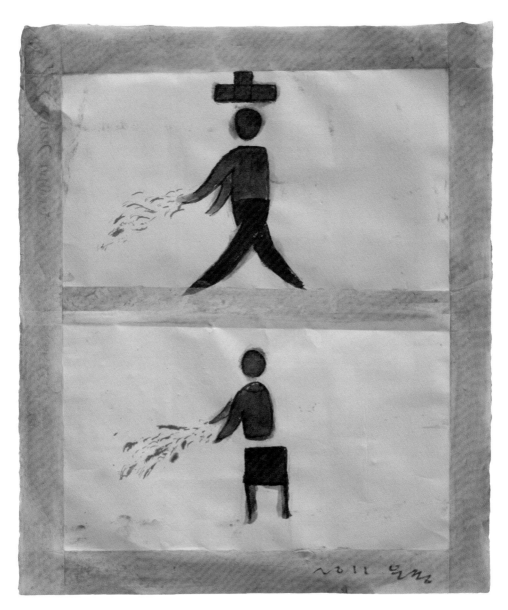

경작도_씨 뿌리기 62x82cm 종이에 먹, 흙 2011

을 대상화하거나 타자의 시선으로 소재주의화 하려는 것도 아니다. 다만 그는 이 땅 위에서 무엇인가를 길러내고 그에 적합한 삶의 자리를 눈물겹게 부려왔던 모종의 자취를 '짠하게' 상기시켜준다. 그것들은 황토처럼, 젓국물처럼, 된장처럼, 산처럼, 풀처럼, 나무처럼, 냇물처럼 그리고 구리 빛으로 그을린 순하디 순한 농부들의 얼굴과 마음과 노동처럼 다가온다. 생각해보니 그는 오래 전부터 이 땅의 민초들을 그려왔고 시골 장에 자신들이 길러낸 농작물을 파는 아낙네들 또한 자주 그렸다. 그런 대상에 마음이 갔던 것이다. 나로서는 그의 시선에서 인간적인 정이랄까, 인간에 대한 깊은 애정이나 슬픔을 접한다. 지금까지 그의 관심사는 일관된다. 그 관심사를 더욱 진하게 체득하기 위해 그는 오래 전 거주공간을 옮겼다. 도시를 떠나 담양 수북면 궁산리로 이주했다. 그 세월이 10여 년을 훌쩍 넘겼다. 다른 작가들이 교외로 작업실에 구해나가는 것과는 다른 차원이다. 물론 작업에 전념하기 위해서도 그렇지만 무엇보다도 자신이 그리고자 하는 대상에 대한 진정한 체득과 그에 따른 방법론에 대한 고민의 결과라고 생각한다. 시골로 들어간 그는 그곳에서 농부들과 생활하며 부지런히 텃밭도 가꾸고 시골장도 드나드는가 하면 모내기도 하며 생활하고 그림 그리는 일을 병행한다. 이 모두가 자신의 그림의 소재를 찾는 한편 그에 적합한 방법론의 구현과 맞물려있다. 아마도 이는 그림을 그리고자 한다면 그 대상에 대한 온전한 이해나 체득이 뒤따르지 않으면 안 된다는 생각일 것이고 나아가 그로부터 적합한 조형언어가 풀려나올 것이라는 확신에서일 것이다. 아울러 그는 전라도 '시골사람'으로서 그 촌놈의 언어를 구사하고 싶은 생각도 있어 보인다. 찐득한 방언으로 상실되고 잊혀 진 농부들의 자생적인 이미지행위를 되살려내고 싶은 것이다. 그렇게 그는 '그림농사'를 짓고 있다. 논을 화실로, 작업실로 들이는데 어느 덧 10여년이 세월이 족히 걸린 것이다.

박문종은 농사짓는 사람들 속에서 살면서 그들을 관찰하고 함께 하면서 그림을 그렸다. 시간이 지나면서 그의 그림은 점점 그 땅을 닮았고 모와 작물과 동네 산과 논과 밭을 닮았다. 투박하고 자연스럽고 거칠면서도 부드럽고 꾸밈없고 소박하기만 하다. 이런 유형의 그림을 접한 적이 거의 없다. 조선시대에 아주 어눌하게 그려진 민화의 한 자취가 연상된다. 혹은 고지도나 당시 농촌의 생활상을 기록한 문서에 딸린 그림을 보는 듯하다. 분명 이 그림은 오늘날 한국 현대미술계에서 무척 생소한 그림이다. 어떤 유파나 경향, 이즘과 개념에서도 벗어나 있다. 이 돌올한 독자성에서 번지는 그림의 멋이 있다.

경작도 27x36cm x 12 종이에 먹, 흙 2011

어쩌면 박문종의 어법은 그대로 농사짓는 사람들의 말투와 몸놀림과 노동 그대로다. 마치 농부들이 작대기로 논바닥에 쓱쓱 그어댄 자국 같기도 하고 달력 종이나 봉투 등에 숫자나 문자, 기호를 무심히 적어놓은 것도 같다. 형언하기 어려운 어눌하면서도 기묘한 경지가 있다. 지방색 물씬 나는 그림, 농촌에서 가능한 그림, 토종적인 그림이라고나 할까. 개인적인 생각으로는 그가 광주에서 담양군 수북면 궁산리로 내려간 후 그는 그 이전까지 자신이 그림을 그렸던 방식, 대상을 보는 방법, 능란한 필선 등을 죄다 지우는 시간을 힘겹게 가졌던 것 같다.

무엇보다도 이는 재료에서도 돋보인다. 그는 묵힌 종이를 쓴다. 의도적으로 구겨지고 망친듯한 종이를 쓴다. 아울러 종이 자체가 지닌 속성을 그대로 용인한다. 물을 빨아들이면 주글거리는 특성이 그렇고 종이를 구부리거나 접은 면을 그대로 활용한다거나 망치거나 잘 그리거나 잘못 그렸다거나 하는 모든 구분을 지우면서 사용한다. 또한 그는 흙물과 먹만을 쓴다. 가장 소박하고 근원적인 재료로만 그림을 그리는 것이다. 마치 된장과 간장을 먹고 땅에서 나는 식물을 섭취해 살아가는 농부들의 생활처럼 그런 자연재료만으로 그림을 그리는 것 같다. 그리고 그는 먹을 조그만 단지에 담아 묵혀서 쓴다. 먹도 흡사 된장이나 젓갈처럼 삭히거나 발효해서 사용 하는 것이다. 그러한 퇴묵은 '종재기'로 조금씩 떠서 쓴다. 오래된 먹은 좀 더 침잠되고 삭고 거칠고 다소 까칠한 느낌을 주지만 그 먹색이 무척 곰삭고 푸근한 맛이 있다. 그런 종이와 먹을 사용해서 선을 긋는다. 동양화는 결국 선이다. 선은 또한 가장 원초적인 행위이자 근원적인 회화이다. 그는 선을 죽이지 않는다. 면보다는 선으로 그림을 그린다. 그 선은 나무와 잡초와 모, 주변 산의 능선에서 따왔다. 이제 모든 것이 선이 된다. 그가 그은 선은 더없이 솜씨 없어 보인다. 세련되고 익숙하고 능란한, 잘 그린 선의 개념을 다 지워버렸다. 이렇게 지우기도 쉽지 않을 터다. 처음 붓을 잡아보는 이의 선처럼, 어떠한 인위성과 헛된 욕심이 앞서지 않는 그런 선을 긋는다. 그는 종이를 바닥에 깔아놓고 그린다. 그것은 하늘의 시선에서 그리는 것이다. 동시에 모든 것을 거꾸로 보는 시선이다. 그래서 땅도 일어서고 논과 밭도 일어선다. 농부들도 일어섰다. 수평선이나 지평선은 존재하지 않는다. 그것은 다름 아닌 우주적 시선이다. 땅과 하늘이 우선하는 시선이다.

대상을 그리려면 그 대상에 맞는 어법이 요구된다. 그가 농촌에 살면서 농사짓는 이들의 삶과 그 내음을 그리려면 그에 걸맞은 무엇인가가 반드시 요구되었던 것이다. 이 방법에 대한 고민

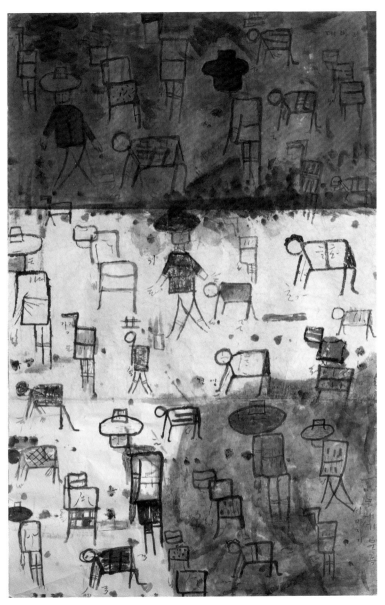

모내기 140x220cm 종이에 먹, 흙 2009

은 현장에 몸을 맡기는 쪽으로 풀린다. 그는 농사짓는 삶, 농촌의 정서에 따라가 본다. 그렇게 그는 자연과의 친화력을 가지려 한다. 사람과 자연에 말을 건네는 것이다. 그로부터 그림을 추출해 내고자 했다. 자연과 어우러진 사람들, 그 속에서 일하는 사람들, 저 멀리 등을 한껏 구부리고 일하는 이들의 어른거리는 실루엣을 그렸고 사람과 나무의 구분이 지워지는 그런 풍경을 또한 겹쳐놓았다. 그 사이로 논의 모들이 솟아있고 논둑이 지나가고 농부들의 모자가 배처럼 떠있다. 그는 말하기를 모를 내려고 담금질한 논이 더없이 이쁘단다. 물을 잡아둔 빈 논에 건너 산이 거꾸로 비추는 풍경이 절묘하고 논 한쪽에 조성해 놓은 모자리의 형태가 보여주는 날 일자, 눈 목자, 가로 왈자형, 밭전 자로 그 생김새가 제각각인 것도 재미있단다. 그 모습 모두가 그에게 작업의 영감을 주고 아름다움을 불러일으키고 감동과 경이의 순간을 제공한다. 그의 이 경험적인 그림은 기존 그림을 보는 시선과 방법론에서 벗어나 있다. 그것은 전적으로 교감의 산물이다. 그는 자신의 그림 속에서 그런 교감이 은밀하게 드러나기를 바란다. 결국 수북으로 들어가 그가 생활하고 그려낸 그림은 궁극적으로 자연과의 긴밀한 교감이었던 것이다. 그곳에서 그가 묻고 들은 것들이 지금의 그림인 것이다.

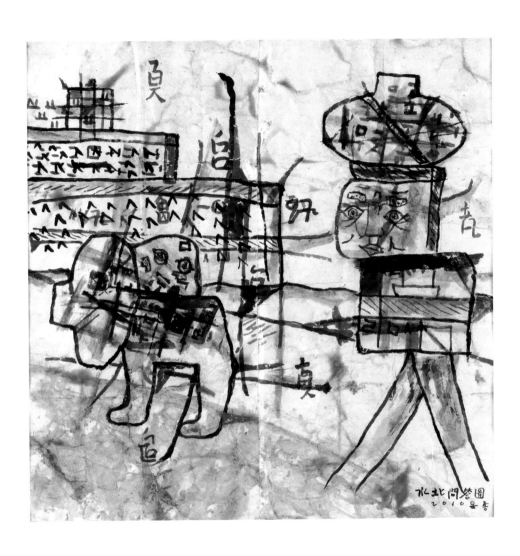

水北問答圖 150x145cm 종이에 먹, 흙, 채색 2010

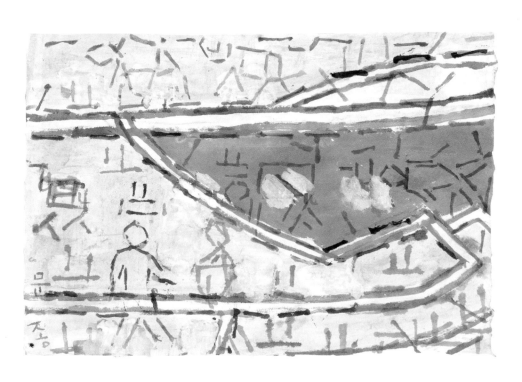

모내기 64x43cm 종이에 아크릴, 흙 2014

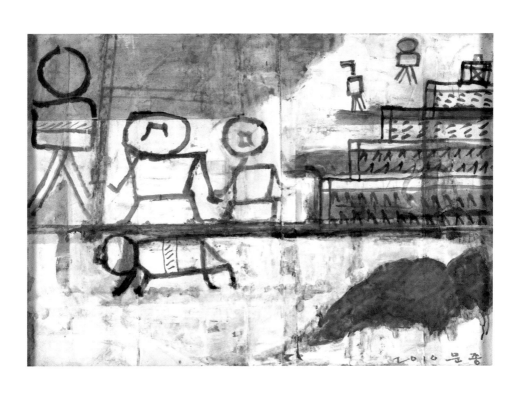

모내기 117x75cm 종이에 먹, 흙 채색 2010

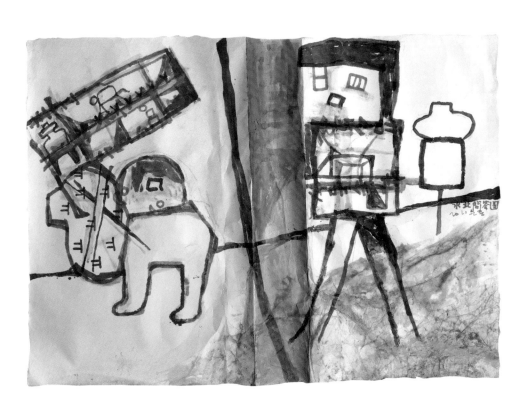

모내기 215x148cm 종이에 먹, 흙, 채색 2011

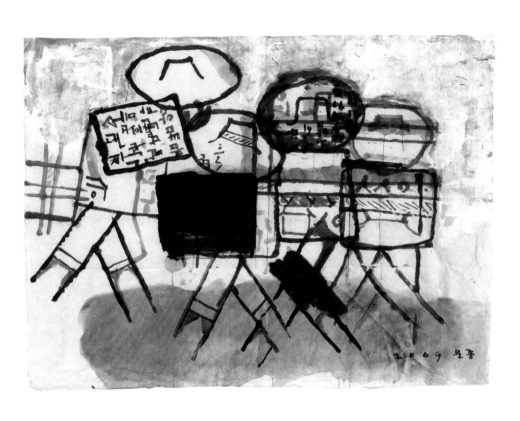

모내기 143x105cm 종이에 먹, 흙, 채색 2009

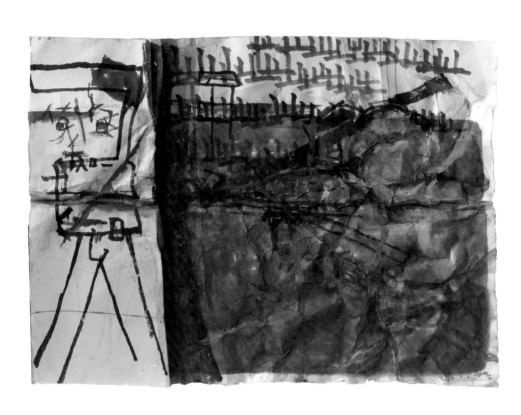

모내기 195x140cm 종이에 먹, 흙 2011

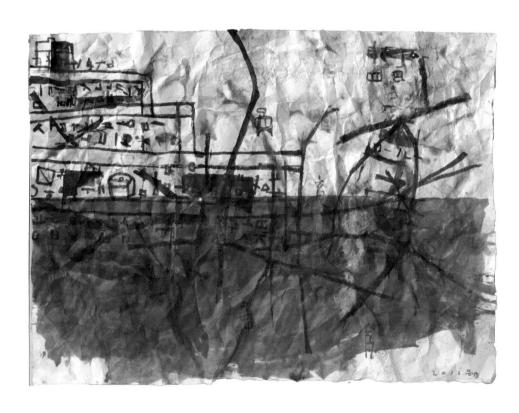

모내기 195x140cm 종이에 먹, 흙 2011

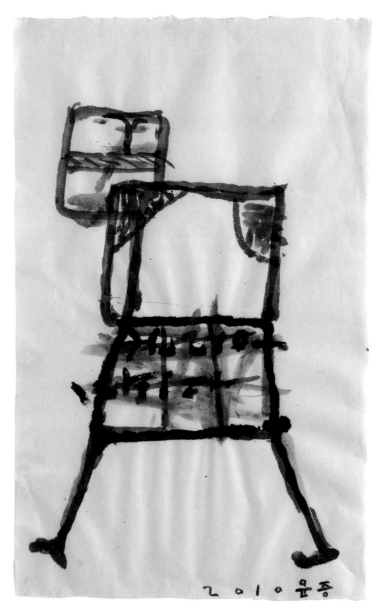

모내기 49x76cm 종이에 먹, 흙, 채색 2010

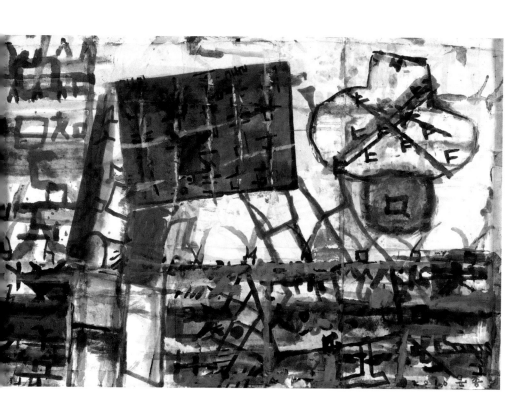

모내기 115x78cm 종이에 먹, 흙, 채색 2010

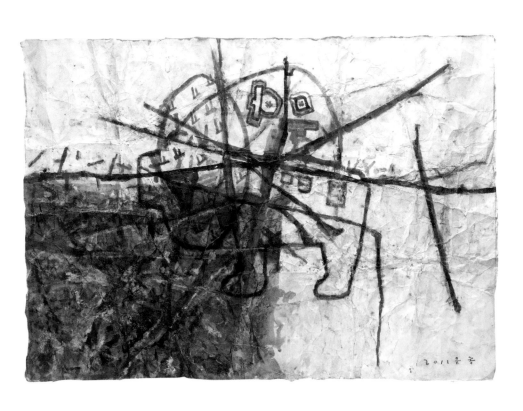

모내기 215x148cm 종이에 먹, 흙, 채색 2011

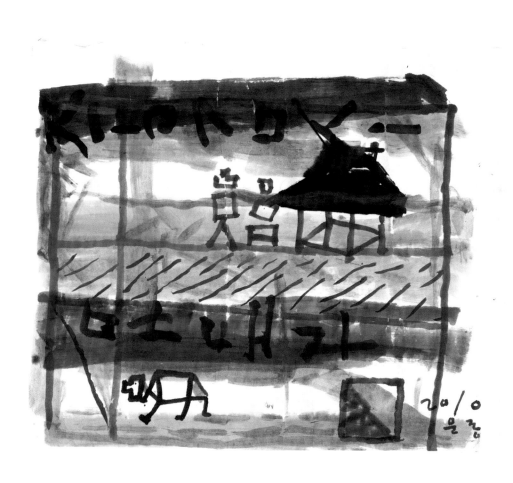

모내기 97x80cm 종이에 먹, 흙, 채색 2010

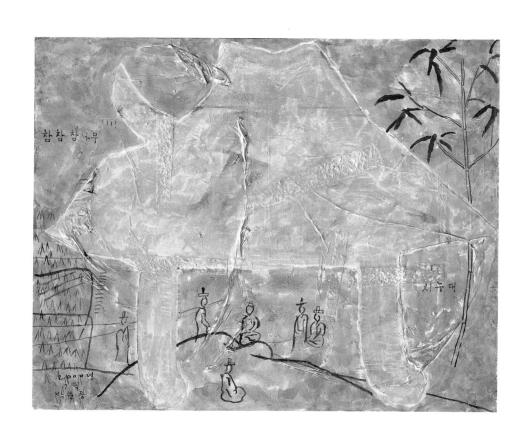

면앙정 117x91cm 종이에 먹, 채색 2000

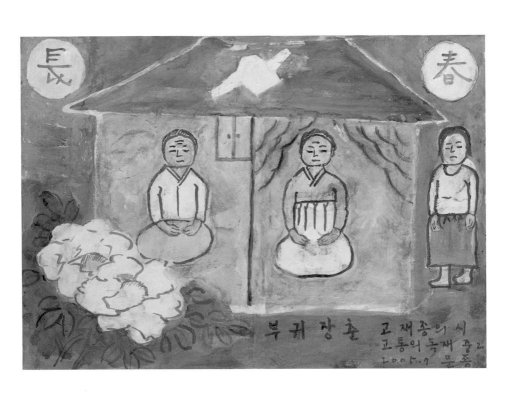

富貴長春 51x73cm 종이에 먹, 채색 2005

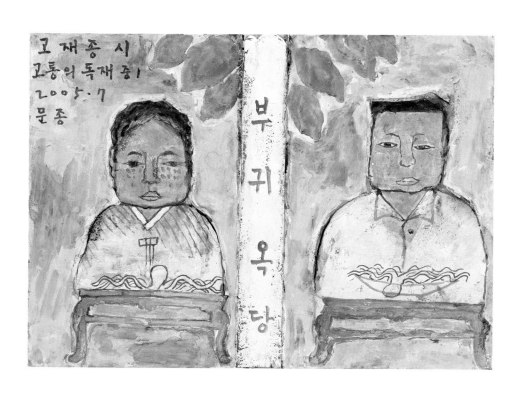

富貴玉堂 51x73cm 종이에 먹, 채색 2005

상추는 어떻게 심어요?

상추는 어떻게 심어요?
밭에 고랑내고 씨 뿌리면 되지요!

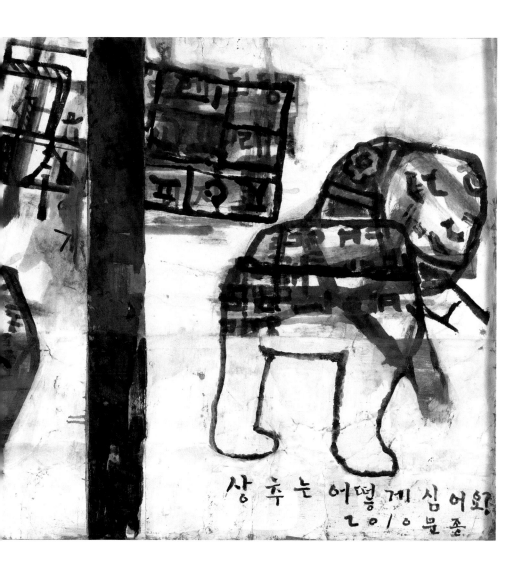

상추는 어떻게 심어요? 194x92cm 종이에 먹, 흙, 채색 2010

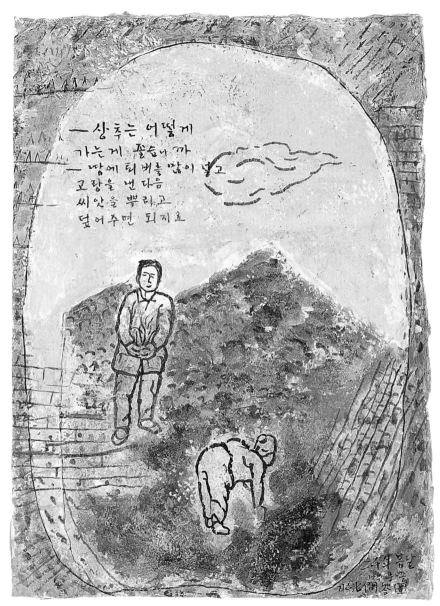

상추는 어떻게 심어요? 86x64cm 종이에 먹, 채색 2000

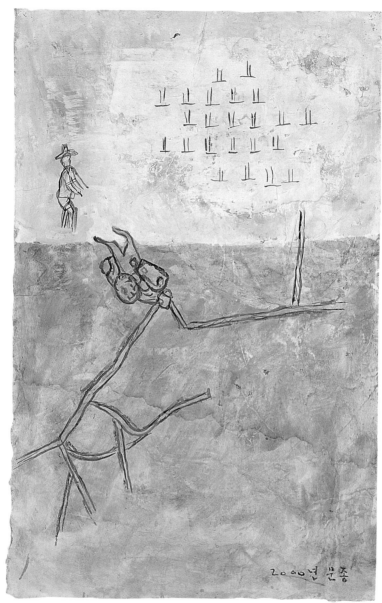

마른 논에 물 들어간다 72x46cm 종이에 먹, 흙 2000

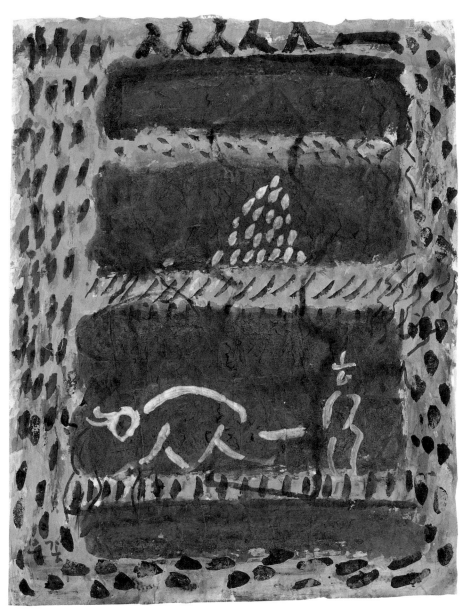

경작도 47x60cm 종이에 먹, 채색 1997

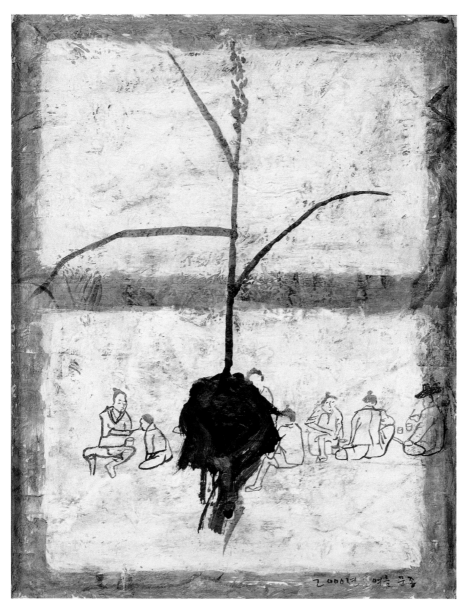

모내기 71x90cm 종이에 먹, 채색 2000

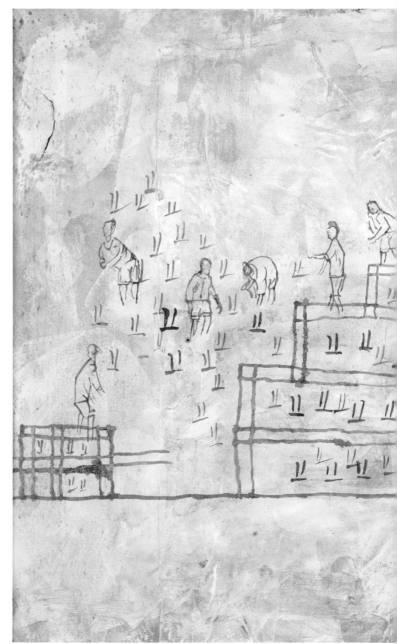

모내기
60x86cm
종이에 먹, 흙, 채색
2000

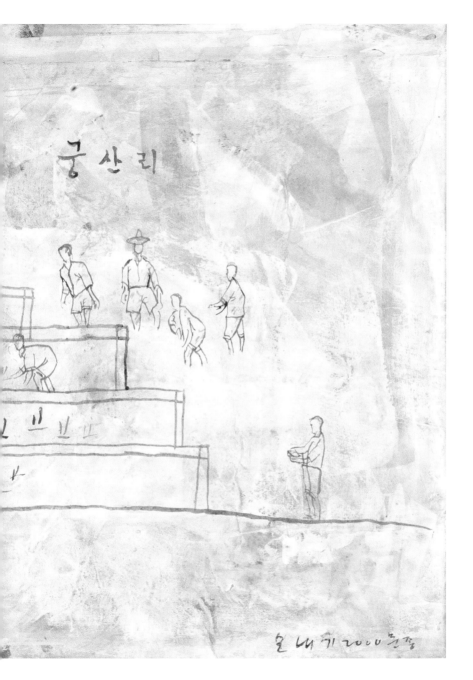

궁산리

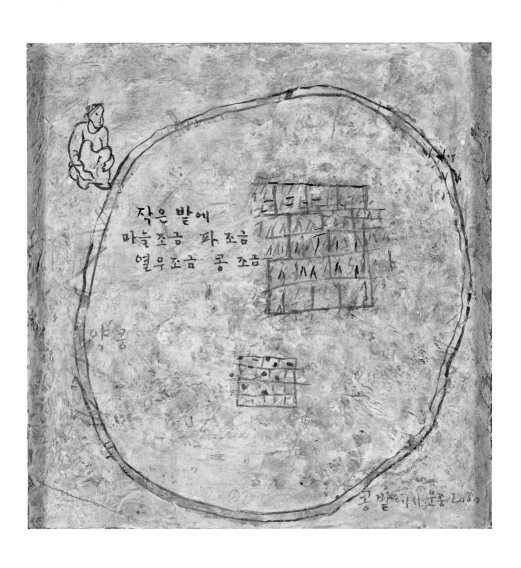

작은 밭에 63x63cm 종이에 먹, 흙 2000

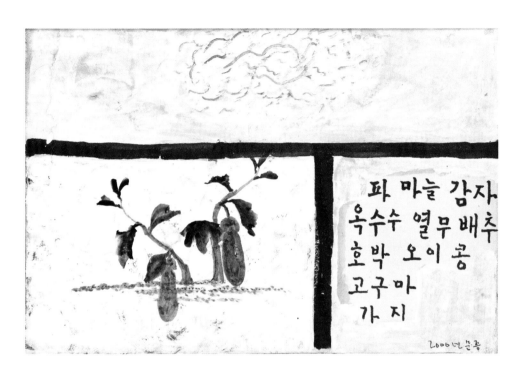

파 마늘 감자
옥수수 열무 배추
호박 오이 콩
고구마
가 지

2000년 윤종

가지밭 93x63cm 종이에 먹, 채색 2000

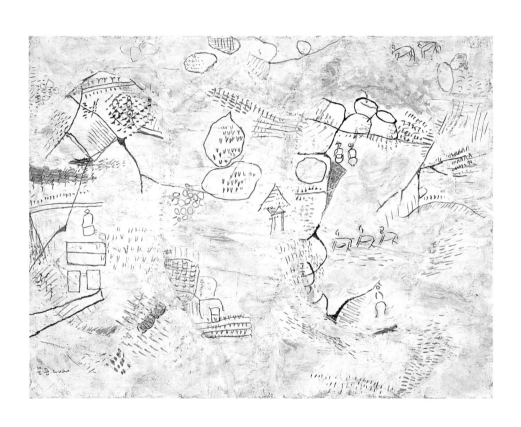

水北問答圖 100x135cm 종이에 먹, 흙, 채색 2000

마늘밭 75x67cm 종이에 먹, 채색 1996

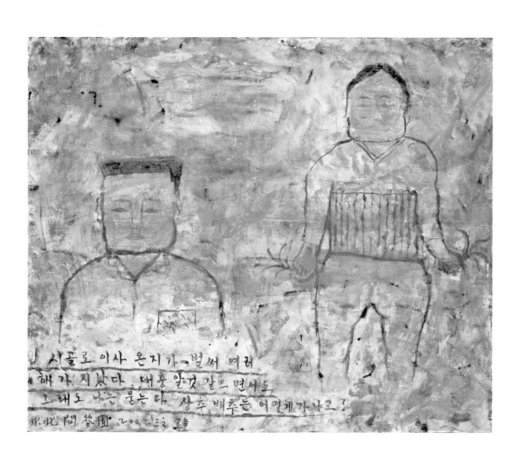

水北問答圖 116x81cm 종이에 먹, 흙, 채색 2002

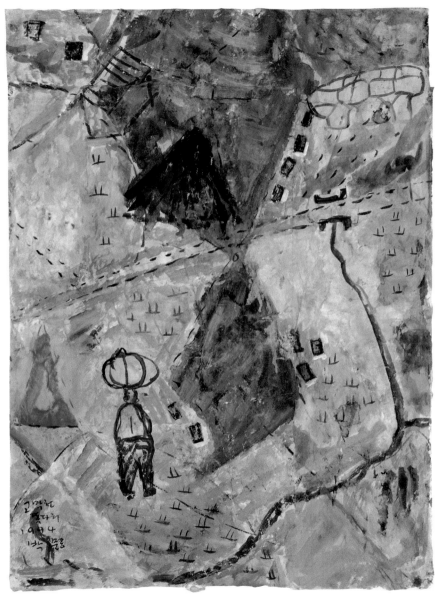

고막천 독다리 80x118cm 종이에 먹, 흙, 채색 1994

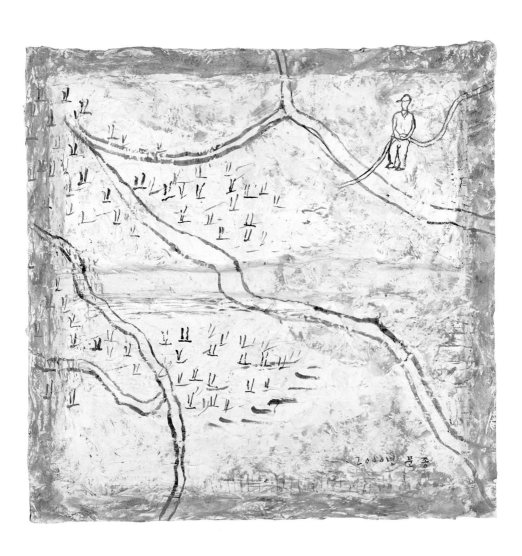

마른 논에 물 들어간다 72x72cm 종이에 먹, 흙 2000

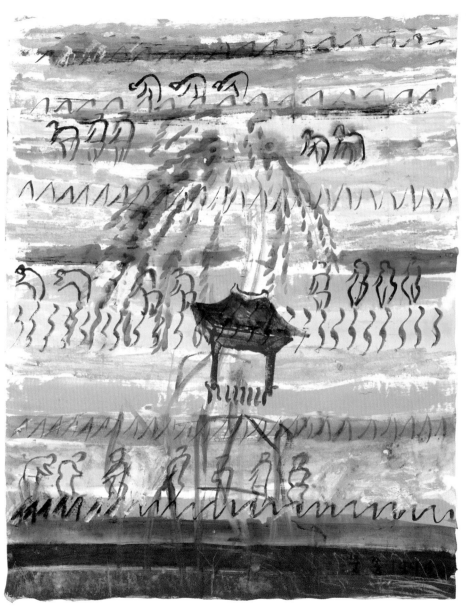

창평 모정 76x60cm 종이에 먹, 흙, 채색 1996

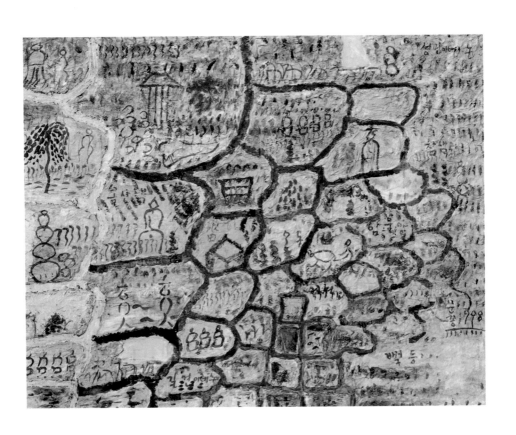

면앙정 164x113cm 종이판에 먹, 채색 1998

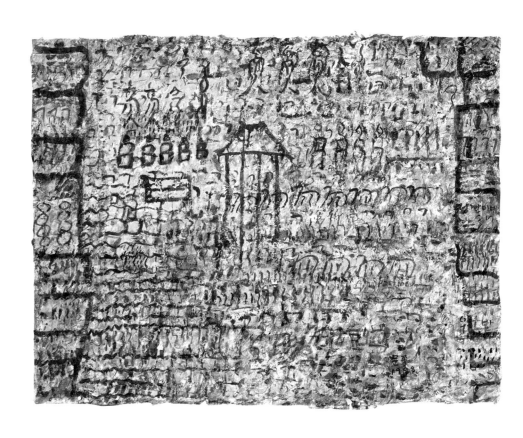

면앙정 143x110cm 종이판에 먹, 채색 1998

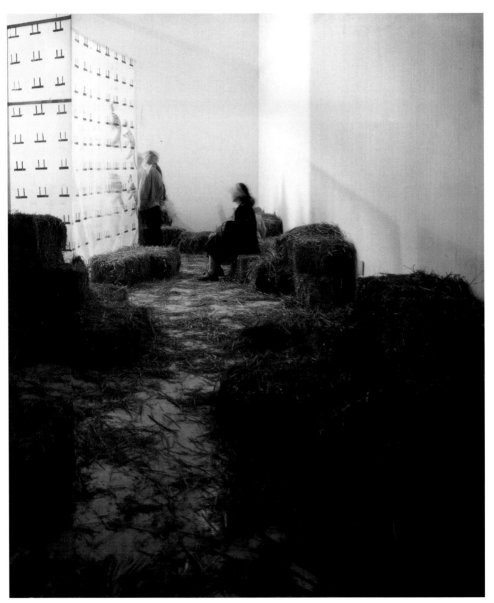

비닐하우스, 광주비엔날레 본전시 설치 작품 2002

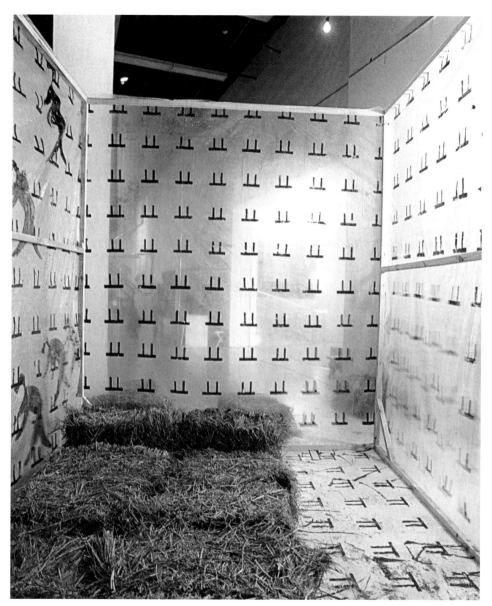

비닐하우스, 광주비엔날레 본전시 설치 작품 2002

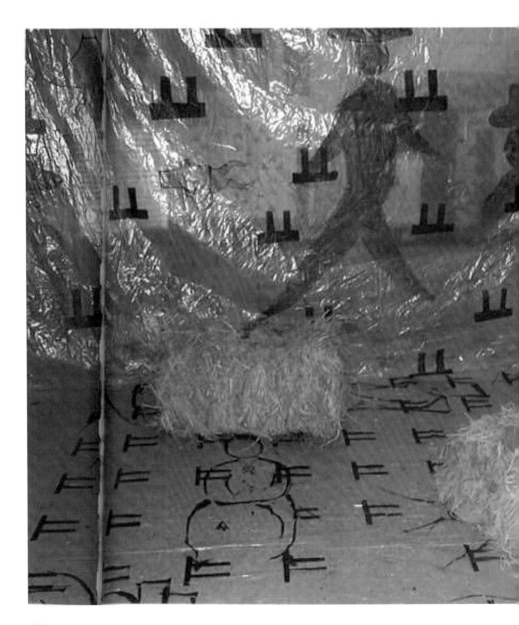

비닐하우스, 광주비엔날레 본전시 설치 작품 2002

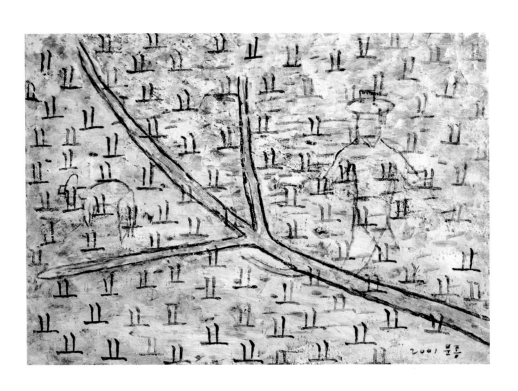

모내기 93x63cm 종이에 먹, 흙, 채색 2001

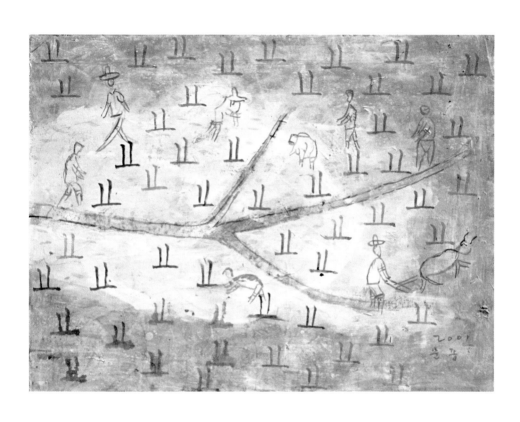

모내기 86x61cm 종이에 먹, 흙, 채색 2001

황토바람

나는 농촌마을에 살면서 그림 작업을 할 수 있기를..
하고 희망했다.
그 말이 씨가 되었을까
지금도 사는 곳에서 반경 100km를 벗어나지 않고
살고 있으니..

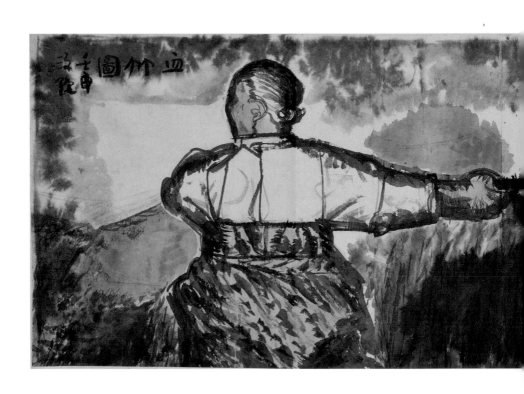

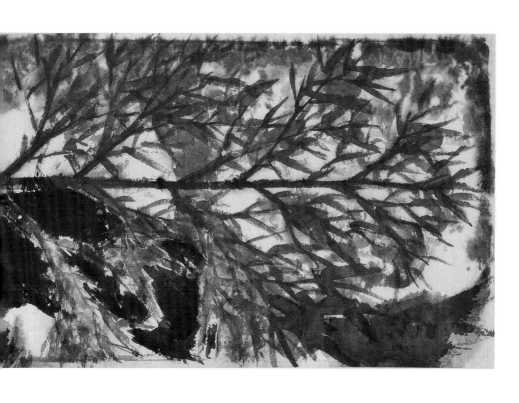

혈죽도 208x66cm 종이에 먹, 채색 1992

굴지성屈地性의 추구 박문종의 수묵 현실주의에 대하여

황지우(시인)

내가 수묵 작가 박문종을 만난 것은 금년 2월 김경주의 작업실에서였다. 지난 대통령 선거 이후 나는 무등산으로의 외로운 퇴각을 하였고, 딴에는 이 세상에서 가장 추운 한데에서 참회라는 이름의 자학적인 고립을 스스로 연출하고 있었다. 어느날 김경주가 나의 산중 우거를 찾아왔고, 그래서 나는 그의 화정동 작업실을 답방했다. 화실은 늘 예술의 태내에 들어온 듯한 느낌을 준다. 그리고 생산하는 자의 공간은 늘 지저분하다. 화구들과 파지들이 어지럽게 널려져 있는 그의 작업실 벽에는 내 눈을 끌어당기는 수묵 작품들이 몇 점 붙어 있었다. 주로 김경주의 판화들만 보아왔던 나에게, 그가 수묵으로 그의 표현 미디엄을 바꾸어가고 있다는 사실은 주목할만한 것이었다. 내가 그의 수묵에 긴장어린 주목을 표했더니, 그는 특유의 수줍음을 띠며 그것들이 자신의 것이 아닌 박문종의 것임을 말했다. 그러니까 박문종은 나에게 김경주의 뒤에서 튀어나왔다1957년 전남 무안에서 태어난 박문종은 이 땅의 대부분의 화가들의 미술 수업에 비해 다소 비정규적인 경로를 밟고 있다. 78년 그는 이 땅의 남종의 마지막 준봉인 희제 문하 연진회에 들어가 전통 산수, 화조, 사군자 등을 두루 수취한 다음, 83년 다시 호남대학 미술과에 들어간다. 이 시기에 한편으로 그는 20년대 중국 대륙에서 활약했던 장조화의 [流民圖]등에서 깊은 인상을 받았던 것 같은데, 산과 물과 새와 꽃과 나무와 난 등 이미 예정된 자연적 오브제를 이미 예정된 필법에 따라 추수하도록 강요하는 전통 동양화의 질식할 것 같은 수 구성을 깨고 "현실에 대해 발언하는"새로운 수묵 화법을 열고자 갈망했던 그에게서, 다른 한편으로 김경주와의 만남은 어떤 출구가 되었던 모양이다. 결국 화정동에서의 두 사람의 동거는 수묵이라는 민족 형식과 현실에 대한 형상적 인식을 서로 교류시키고 있었다.

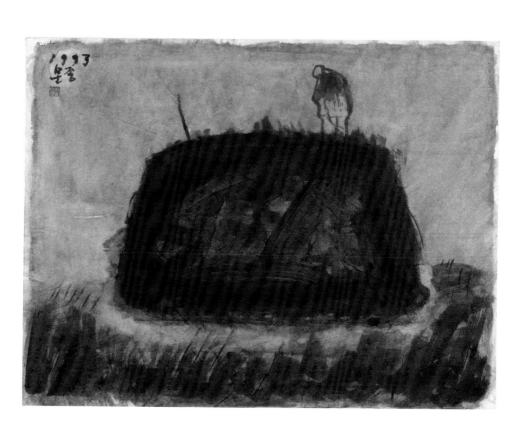

황토바람1 74x56cm 종이에 먹, 흙 1993

박문종의 작업실은 지금 광주 시내 한 가운데 위치하고 있다. 황금동 술집들 끝, 그의 화실엘 가려면 2층의 어둑한 싸구려 여인숙을 거쳐 3층 한 귀퉁이에 베니다로 칸막이를 한 광주출판사를 통과하게 된다. 자연히 그의 작업실은 광주 운동권 사람들과 젊은 글쟁이들로 점거되었고, 때로 가까이 있는 미문화원과 도청 쪽에서 불어오는 바람에 최루탄 가스가 열어둔 창으로 틈입해 오기도 했다. 작업의 집중을 위해 시내 변두리로 일터를 옮겨 보는 것이 어떻겠느냐는 나의 제의에도 아랑곳하지 않고 그는 고집스럽게 그 자리를 지키고 있는데, 그러나 언제 작업을 했는지 갈 때마다 그의 "물건들"이 쌓여 가는 것을 보고 놀라지 않을 수 없었다. 그는 그렇게 광주의 한 가운데를 지켜 서서, 광주 사람들의 슬픔, 분노, 변혁에의 열기에 의해 달구어진, '광주의 매캐한 공기'가 그의 화면에 습합되도록 하고 있었던 것이다. 박문종의 수묵 공간은, 그래서일까, '칼칼하고 탁하다'. 나는 남도 창(唱)의 탁음을 느낀다. 박문종의 작품을 보는 것은 고통스럽다. 그의 "수묵현실주의"는 자연 보호의 팻말 아래 갇혀 있는 자연적 오브제들, 혹은 민속촌에 박제되어 있는 토속적 삶의 소도구들을 버리고, 지금 이곳의 삶의 '칼칼하고 탁한 공기'를 마시고 사는 구체적 인물들을 돌출시키고 있다. 다시 말해서 그의 현실주의는 "자연"을 "인물들"로, 풍경을 표정으로 대체하는 데에서 견지되고 있는데, 그 인물들을 한결같이 머리를 숙이고 있거나 기형적인 포즈로 등을 구부린 채 잔뜩 웅크리고 있어서, 보는 이로 하여금 "참을 수 없는 존재의 무거움"(밀란 쿤데라)을 느끼게 한다. 존재의 견딜 수 없는 무거움이 무엇을 말하고 있고 그 정체가 무엇인가를 그의 그림에서 알아보는 일은 어렵지 않다. 그에게서 존재의 무거움은 형이상학적인 것이 아니라 정치적인 것이기 때문이다. 예컨대, 붉은 몽올 같은 꽃망울 앞에서 머리카락을 흩어내리고 쭈구리고 앉아 있는 불사춘「不似春1,2(매화와 오월 사이의 대유는 얼핏 부자연스러워 보이긴 하다)」, 한 손에 연꽃을 들고 드러누워 있는 임산부 시신을 그린「두엄자리 1,3」, 또는 이와 유사한 포즈를 그린「능욕」등 그의 대다수 작품들은 5월의 죽음을 주요 모티브로 하고 있으며, 여타 작품도 그것을 유도 동기로 하고 있다. 내가 주목하는 것은, 주제에 있어서의 이러한 '존재의 무거움'이 인물의 포즈에 있어서의 일정한 '屈折性'으로 일관되게 나타나고 있다는 점이었다.

즉 박문종의 인물들은 모두 땅에 찰싹 붙어있는데, 이를테면 1)땅에 드러누워 있거나(「두엄자

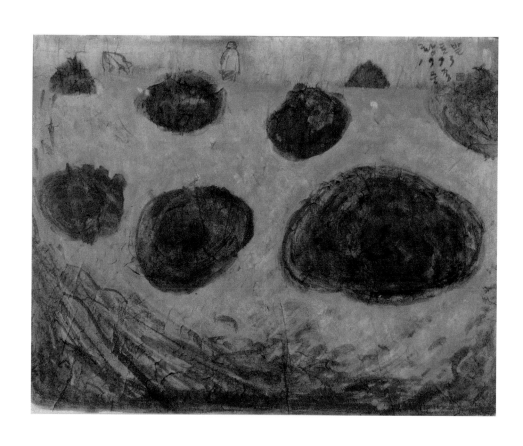

황토밭 95x135cm 종이에 먹, 흙 1993

리」연작, 「능욕」연작), 2) 땅에 엎드려 있거나(「不似春」)연작, 「그리움」, 「소설가 김유택」등) 3) 땅바닥에 웅크리고 앉아 있거나 (「농투산이」, 「囚人 연작」, 「꽃바람」등), 4) 눈을 내리깔고 있다. (「송정리 역에서」, 「시인 김남주의 어머니」, 「그리움2」등). 바로 이같은 굴지성은 말의 본디 뜻에서 土着한 사람들을 짓누르는 고통의 중력에 다름 아니다. 그것은 생의 기쁨으로 부양되어 허공을 인물들이 붕붕 떠다니는 샤갈의 환각적인 '라비타시옹'과는 정반대이다. 박문종의 인물들은 땅에 굳건히 발딛고 있는 사람들이다. 그의 인물들의 발을 보라. 거인증에 걸린 것처럼 왕발들이다. 또 그의 인물들은 대개 자기 노동에 의해 땅과 직접 매개되어 있는 사람들이다. 담묵(淡墨)으로 거의 흙빛에 가깝게 칠해진 손과 얼굴빛은 그대로 땅을 반사하고있는 듯하다. 그 거친 건강성이 이상하게 비극성을 더해 준다. 서러움의 저 안쪽에는 분노가 응축되어 있다. 박문종에게 이처럼 의인화된 "땅"의 모티브에 "어머니"像이 관류하고 있다는 것도 흥미있는 관찰이다. 그 어머니는 뺨에 손을 대고 먼 흐린 하늘을 응시하시는 「박관현 열사의 어머니」이기도 하고, 두 손을 맞잡고 지긋이 눈감고 계신 「시인 김남주의 어머니」이기도 하지만, 한 손엔 낫, 한 손엔 배추 한 포기를 든 「어머니」이다. 다만, 「어머니」에서 낫을 움켜쥔 손의 악력과 오른쪽으로 흘겨보는 눈빛으로부터 느껴지는 저항적인 몸짓에 대해서는 내 개인적인 취향으로는 별로 호감이 가질 않는다. 그런 설정이 어딘가 상투적이기 때문이다. 그것은 저항적이긴 하지만 저항하게 하지는 못한다. 아마도 박문종에 있어서 가장 비극적으로 아름다운 어머니상은 「두엄자리 1」에 누우신 어머니일 것이다. 그의 활달한 운필이 유감없이 두드러져 보일뿐만 아니라, 굴지성의 최종적인 지향점이 결국 스스로 썩어서 다른 것들을 살려내는 두엄자리이다는 의미 심장한 주제 의식을 획득하고 있다. 썩음, 즉 죽음과 살림을 하나의 과정으로 포괄하는 두엄의 우의성(雨義性)에, 아이를 베고 죽임을 당한 어머니를 겹쳐 놓음으로써 박문종은 5월 학살이 우리에게 가해 오는, 이 세상에 존재한다는 것의 참을 수 없는 무거움에 대응하고 있다고나 할까.

그러한 대응을 더욱 회화적이게 하는 것, 즉 거기에 비극적인 아름다움의 깊이를 부여하는 것은 어머니의 드러난 한쪽 젖과 오른손에 쥐어져 있는 연꽃이리라.드러난 젖은 왼손의 무게에 의해 더욱 부풀어 보이는 복부속의 태어나지 못한 아이에 대해, 그리고 오른손의 연꽃은 여러 번 겹쳐 찍은 묵귀로 인해 두엄처럼 보이기도 하는 어머니의 복부에 대해 말하자면 시적 깊이

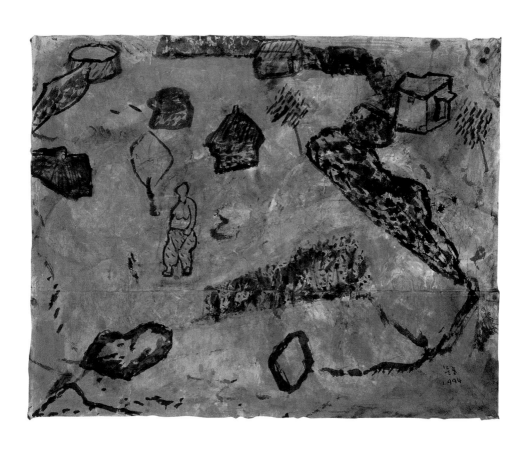

황토밭 143x111cm 종이에 먹, 흙 1994

의 겹을 대고 있다. 선택적이기 때문이다. 다만 작가는 그가 선택한 부분을 다른 부분들과의 내적 관련(반드시 형상적인!)에 의해 숨은 전체성을, 은폐된 본질을, 습관의 뒷면을, '뭔가 다른 어떤 것'을 볼 수 있게 한다. 여전히 그 어머니는 땅을 향해 얼굴을 떨군 채…'칼칼하고 탁한' 역사의 공기 속에 전 생애를 완전연소하고 가버린 열사 아들을 먼 시선으로 그리는 어머니, 0.7평의 공동묘지 속에 갇혀 한 시대의 책형을 받고 있는 시인 아들을 감은 눈으로 더듬는 어머니, 마침내 이 '죽임의 땅'을 살리는 두엄이 된 어머니, 우리의 이 어머님들의 생전에 우리는 어떻게 서 있어야 할까? 박문종은 「소설가 김유택」을 내세워 이들 앞에 무릎 꿇고 참회하게 한다. 소설가는 무릎위에 겸허하게 두 손을 모으고 살아남은 자의 무위(無爲)에 대해 머리숙여 사죄하고 있는 듯하다. 존재가 이렇듯 무겁고 버거워서야! 나는 다른 한편으로, 박문종의 현실주의에 집요하게 작용하는 '굴지성의 추구'가 끊임없이 토지를 소유하고 싶어하는 소농계급의 욕망과 암암리에 짝지어져 있는 것이 아닌가 추측해본다. 그의 주요 인물들은 「농투산이」, 「능욕」, 「그리움」, 「어머니」의 소재들이 표상하듯, 농민을 주된 계급구성으로 하고 있다. 다소 시대착오적으로 보이기까지 하는 그의 「보리고개」에서도 눈치챌 수 있는 것처럼, 농촌에서의 '폭폭한' 가난 체험은 박문종의 근원정서를 이루고 있는 것 같다. 더욱이 산업화는 농촌 전체를 주요한 계급모순의 압력 아래 놓이게 했던 터이다. "더는 빠질 수 없는 밑바닥 인생 나를 보라/ 나는 쩍쩍 버러진 가뭄의 논바닥이다"라고 절규한 김남주「농민」은 박문종이 가장 좋아하는 시이다. 그리고 보면 그의 수묵 현실주의에 의해 '자연'이 그의 화면에서 제거되어 버린 것도 토지라는 생산수단을 빼앗기거나 토지에 기반한 생산력에 줄곧 위협받고 있는 소농계급의 세계관을 반영하고 있다고 할 수 있다.

그의 끈질긴 굴지성의 추구에도 불구하고 땅의 전경이 그의 작품에 거의 나타나지 않는 것은 그 때문이리라. '자연의 상실'은 도시 관광객보다 농민에게 더 직접적이다. 그의 끈질긴 굴지성의 추구에도 불구하고 땅의 전경이 그의 작품에 거의 나타나지 않는 것은 그 때문이리라. '자연의 상실'은 도시 관광객보다 농민에게 더 직접적이다. 그러나 박문종에 있어서 문제는 자연이 정말로 상실됨으로써 자연의 상실을 회화적으로 포착하지 못하고 있다는 데 있다. 이것은 그의 화면 구성이 일면적이거나 국부적이다는 지적과 관련된다. 물론 예술가는 현실의 전체를 몽땅 그릴 수도, 그릴 필요도 없다. 인간의 지각자체가 단순히, 땅에 엎드려 울고 있는 사

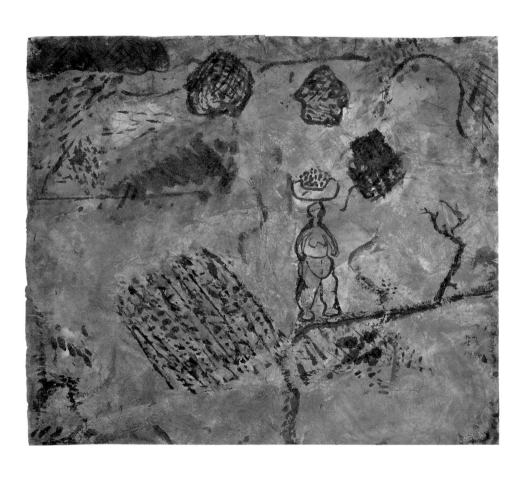

황토밭 143x111cm 종이에 먹, 흙 1994

람들만의 제시는 혹독하게 말해서 이른바 '광주의 아픔'이라는 프레미엄에 손쉽게 얹혀 앉으려는 태도로 오해받을 수도 있다. 나는, 화가는 그림만으로 충분히 뭔가를 말할 수 있어야 한다고 믿는다. 그렇지 않은 작품은 한낱 삽화로 떨어질 위험이 있다.그런 의미에서 나는 「死産1」을, 전통 수묵화에서 현실주의에로 궤도 수정한 박문종의 모험을 대표하는, 가장 탁월한, 소중한 소산으로 보고 싶다. 이 작품에서도 굴지성의 원칙은 하반부에 땅을 치고 통곡하는 여인들에서 관철되고 있다. 그러나 여기서 굴지성은 노송에 걸려있는 검은 해, 그 좌우에 위치함 호랑이와 학들, 이들을 연결하는 붉은 하늘 따위를 극히 양식화된 표현 형태로 배치시켜 놓은 상반부의 민화적 공간과의 균제를 이룸으로써 화면 전체에다 꽉 짜인 긴장감을 팽배시키고 있다. 나는 이 긴장감이 너무 좋다!그것은 이 작품이 쉽게 해석받는 것을 거절하면서 작품자체로 자존하려는 어떤 내공의 존재를 말해준다. 여인들이 덤불 사이에서 시신을 끌어안고 통곡하는 지상의 풍경을 부릅뜬 눈으로 내려다 보고 있는 호랑이, 그리고 그 지상을 검은 빛으로 물들이고 있는 검은 해 따위를 이땅의 정치적 테러리즘으로 해석하는 짓은 여기에선 유치하다. 중요한 것은 그 자신의 너무나 자명한 현실의 뒷면을 가시화해주는 '다른 부문들'과의 내적 관련의 '그럴듯함'이 다. 나는 〈바로 그것〉이 아닌 이 〈그럴듯함〉이야말로 예술이, 혹은 그것의 선전력이 시간을 견뎌내고 내내 사람들에게 감동을 줄 수 있는 의미의 깊이라고 생각한다. 감동은 마음이 울릴 수 있는 의미의 여백을 필요로 하며, 의미심장한 것은 의미들의 약간의 결여에 있다.

박문종의 작품들 전체를 통해서 확인할 수 있는 것은 그의 뛰어난 筆力이다. 무엇보다도 그는 진지하다. 그의 필력과 예술적 성실성이 민족형식에 의한 현실의 형상적 인식에 있어서 넓은 밭을 갈아 놓을 것이다. 박문종의 화실 입구에는 '墨田'이라는 목판 간판이 걸려 있다.

1988년 11월 墨田에

(1988년 개인전 도록 서문)

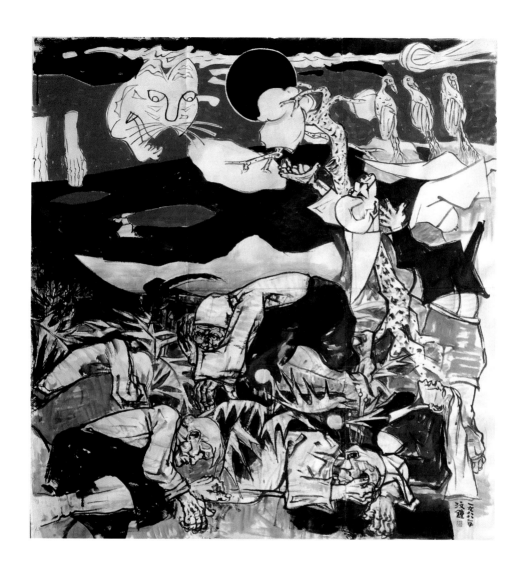

死産 222x231cm 종이에 먹, 채색 1988

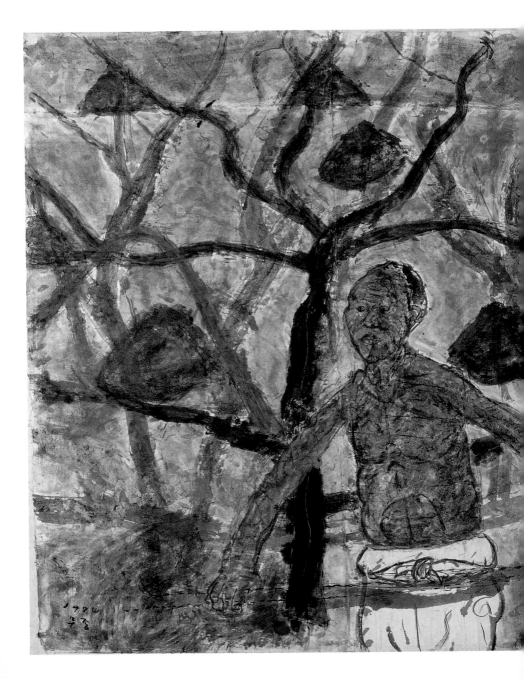

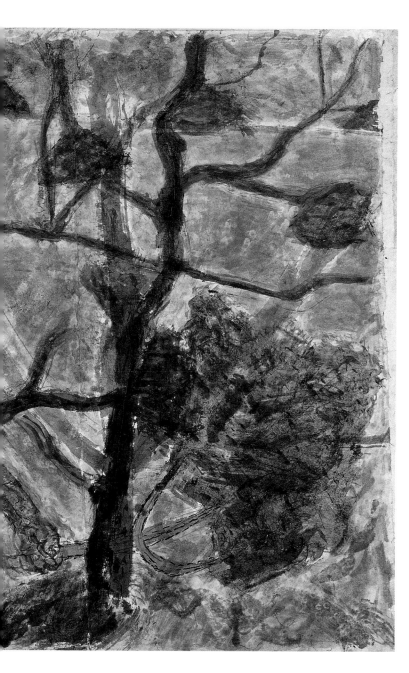

황토밭_과수원
220x143cm
종이에 먹, 흙, 채색
1994

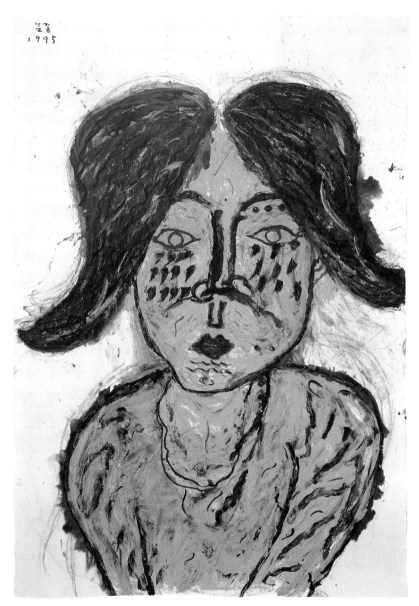

우는 여자 142x203cm 종이에 먹, 흙 1995

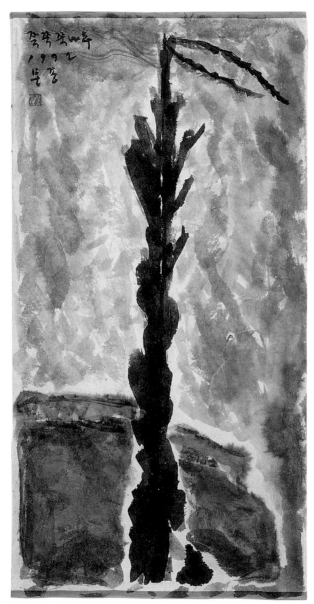

쭉쭉쭉 나무 38x72cm 종이에 먹, 흙 1992

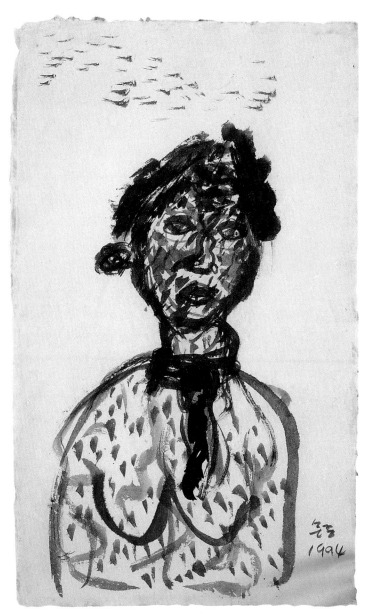

우는 여자 53x95cm 종이에 먹 1994

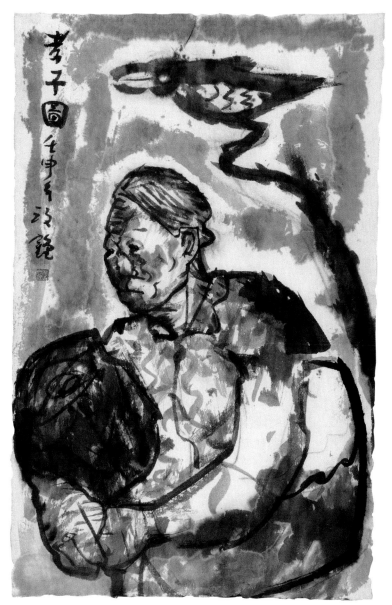

孝子之圖 47x75cm 종이에 먹 1993

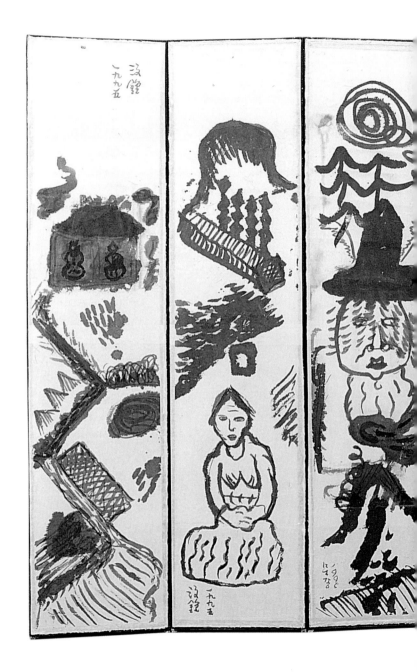

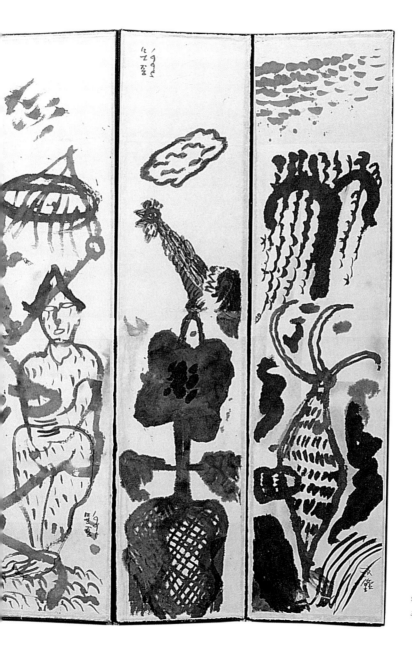

평생도 177x225cm
종이에 먹 1995

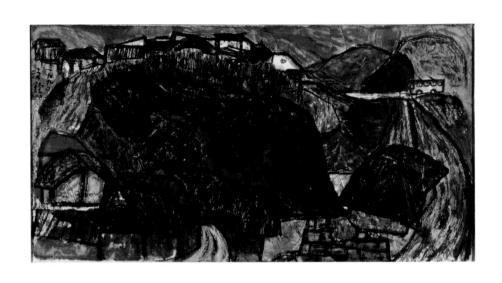

화순 가는 길 162x72cm 종이에 먹, 흙, 채색 1994

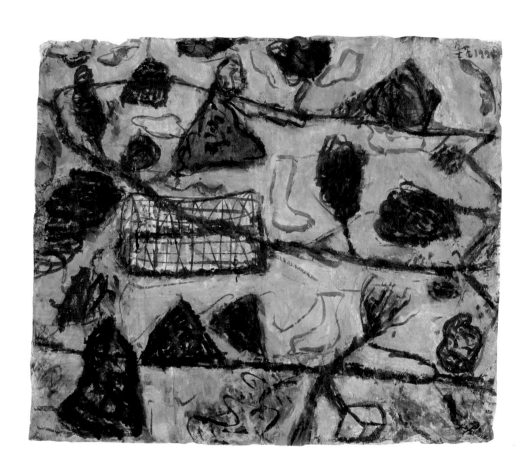

비닐하우스 111x94cm 종이에 먹, 흙 1994

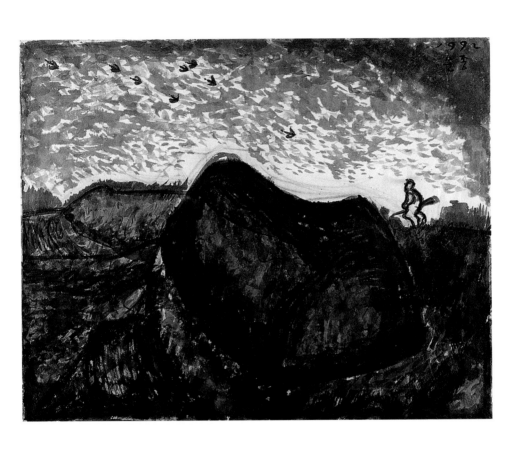

영산강을 살립시다 95x74cm 종이에 먹, 흙, 채색 1992

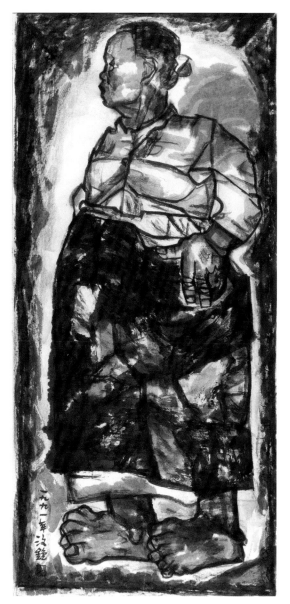

어머니 70x144cm 종이에 먹 1991

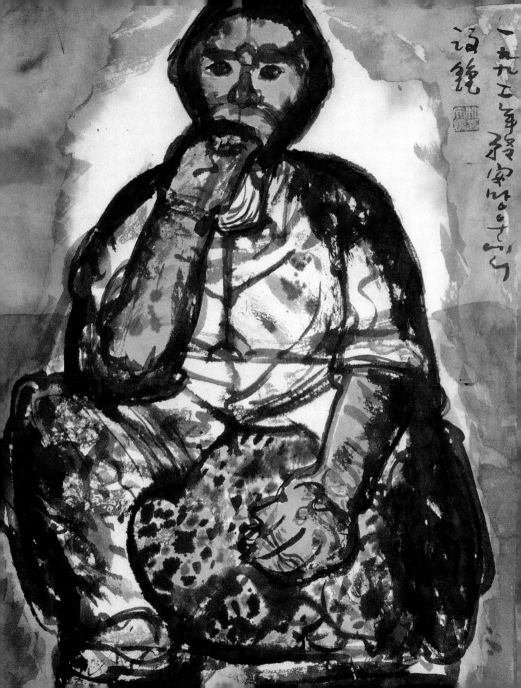

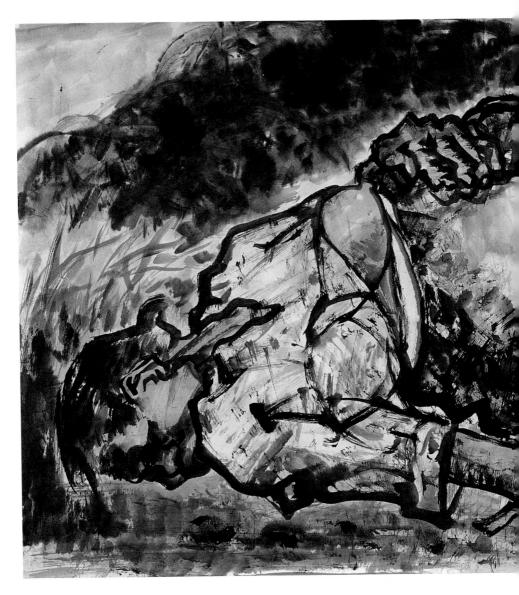

두엄자리 135x70cm 종이에 먹, 채색 1988
◁ ◁ 어머니 118x75cm 종이에 먹, 채색 1992

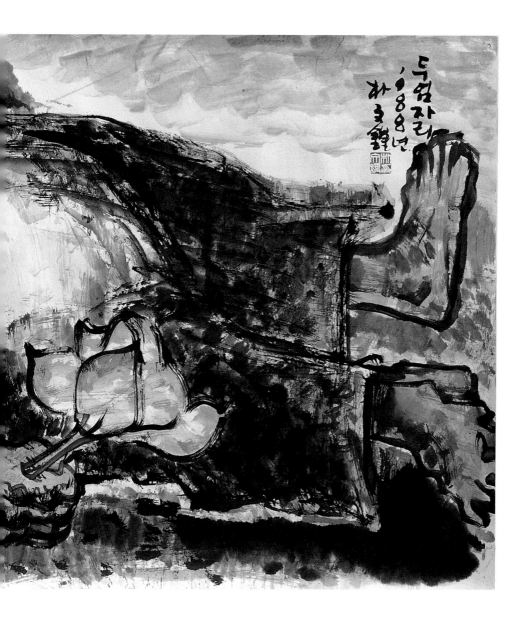

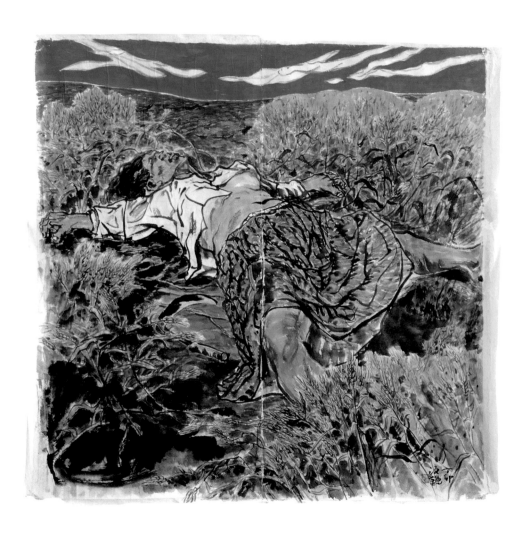

보리밭 146x143cm 종이에 먹, 채색 1988

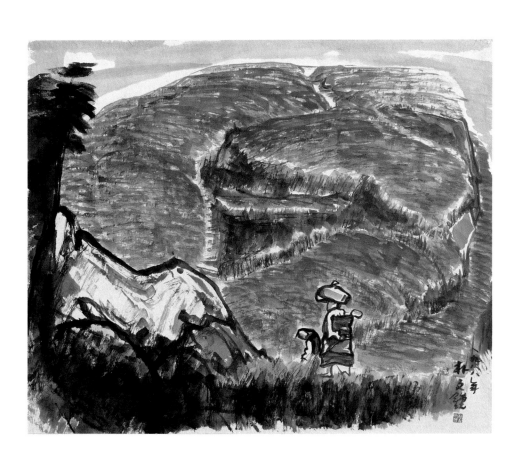

황토밭 97x65cm 종이에 먹, 채색 1988

박문종 朴文鐘

1957년 전남 무안生.

호남대학교 미술과졸업
조선대학교 대학원순수미술학과 졸업
연진회 미술원 1기 수료

개인전 Solo Exhibition
2015 갤러리 그림손, 서울
2011 대인시장, 항꾸네, 광주
2010 신세계갤러리, 광주
2000 나인갤러리, 광주
1999 가람화랑, 서울
1996 송원갤러리, 광주
1995 금호갤러리, 서울
1993 금호갤러리, 서울/인재미술관, 광주
1988 그림마당 민, 서울/남봉미술관, 광주

단체전 Group Exhibition
2015 80년대 형상미술과 수묵운동,(전북도립미술관, 전주)
2014 이응노 대나무치는사람,(이응노의 집 고암이응노
　　　　기념관, 홍성)
　　　삶을짓다, (신세계갤러리, 광주)
2013 강정간다 ,(강정디아크일대, 대구달성)
　　　오월 80년대 광주민중미술,(광주시립미술관,광주)
2012 드로잉다이어리, (신세계갤러리, 광주)
　　　동방가원, (간산월미술관, 중국)
2011 공존을 위한 균형,(아람미술관, 고양)
2010 Art road 77-11人의 발견,(논밭갤러리,파주)
　　　남도의 전통술 스토리로 그리다,(신세계갤러리, 광주)
2009 지리산을 걷다, (센텀시티, 부산)
　　　광주 이스탄불 현대미술교류전 (광주시립미술관, 광주)
　　　안녕하세요, (아시아창원성산아트홀, 창원)
2008 광주비엔날레 복덕방 프로젝트, (대인시장,광주)
　　　국밥집 사람들, (담양장터국밥집여러곳, 담양)
2007 숲을 거닐다,(신세계갤러리, 서울)
2006 중흥동 프로젝트, (와우주막운영, 광주)
2005 "한국화" 주관성의서사, 신세계갤러리,광주/대백프라자,

2003 남도음식기행전,(신세계갤러리,광주)
2002 제4회 광주비엔날레 Project_1, 광주비엔날레 본전시관,
　　　식물성의 사유,(갤러리 라메르, 서울)
　　　현장미술 프로젝트보고서,(광주롯데화랑, 광주)
2001 예술가로 산다는 것, (인사아트센타, 서울)
　　　南道二千(신세계갤러리,광주)
2000 궁동프로젝트 ,(광주궁동예술의거리일원, 광주)
　　　남도인의 초상전, (광주신세계갤러리,광주)
　　　굽어보니 땅이요 우러르니 하늘이라,(신세계,광주)
1999 한국화의 위상과전망,(대전시립미술관, 대전)
1998 시가문화권의 원림과 정자,(신세계갤러리,광주)
　　　새로운 천년앞에서, (광주시립미술관, 광주)
1997 신세계미술제 (신세계갤러리,광주)
1996 한국모더니즘의 전개,(금호미술관,서울)
1995 90-한국화의 전망,(나라갤러리, 서울)
　　　남도의 씻김굿-그 정신전,(갤러리백년, 광주)
1994~95 사실정신전 Ⅰ,Ⅱ, (금호갤러리, 서울)
1994~95 FRONT DMZ Ⅰ,Ⅱ(시립미술관, 서울)
1993 한국화랑협회전 (예술의전당 한가람미술관, 서울)
1992 오늘의 삶. 오늘의 미술전,(금호갤러리,서울)
　　　수묵3인전 (궁동미술관,광주/그림마당'민',서울)
1990 우리시대표정전, (그림마당'민', 서울)
1990~1994 일하는 사람들전, (온다라미술관외, 전주외)
1989 90년대 형상미술전,(금호미술관, 서울)
　　　서울미술관 선정 88문제작가전, (서울미술관, 서울)
1989~1994 오월전,(남봉미술관외,광주)
1986 향토작가전,(아카데미갤러리, 광주)
1985 수묵화전,(난다방,무안)
1982 대한민국미술대전,(덕수궁현대미술관)
1981 전남도전특선,(남도예술회관,광주)
1978 고향다방전, (고향다방, 무안)
　　　인의예술제, (일로공회당,무안)

석사논문/ 조선시대 후기의 농경도
저 서 / 선술집 풍경(전라도 닷컴)

전남 담양군 수북면 송정길 103
E-mail, munjonge@hanmail.net

Park, Mun-jong

Born in Muan, Jeolla Province of Republic of Korea in 1957

Graduated from Honam University in Fine Arts
Graduated from the College of Arts at Chosun University
Completing the course in "Yeon-jin-hoe", Art Institute

Solo Exhibition
2015 GRIMSON Gallery, Seoul
2011 Hang-Ggu-Ne, Daein Market, Gwangju
2010 SHINSEGAE gallery, Gwangju
2000 NINE gallery, Gwangju
1999 GARAM Gallery, Seoul
1996 SONGWON gallery, Gwangju
1995 KUMHO GALLERY, Seoul
1993 KUMHO GALLERY, Seoul /
　　　INJAE Museum of Art, Gwangju
1988 Grim Madang 'MIN', Seoul /
　　　Nambong Museum of Art, Gwangju

Group Exhibition
2015 Feature Art and Movement of Indian ink in 1980 /
　　　Jeonbuk Meseum of Art
2014 Lee Ueng-no, a person hitting bamboo /
　　　The House of Lee Ueng-no, Memorial Hall
　　　of the late Lee Ueng-no, Hongseong
　　　Building the Life / SHINSEGAE gallery, Gwangju
2013 Going to Gang-jeong / Kangjeong D-Ark,
　　　Dang-sung, Dae-gu
　　　May_Gwangju Minjoong Art in the 1980' /
　　　Gwangju Museum of Art, Gwangju
2012 Drawing Diary / SHINSEGAE gallery, Gwangju
　　　Dong Bang Ga Won / Gan-san-woel Museum of Art,
　　　China
2011 Balance for Coexistence / Aram Art Gallery, Goyang
2010 Art road 77-Discovering of 11 People /
　　　Non-bat Gallery, Paju
　　　Traditional alcoholic drinks, drawing in story /
　　　SHINSEGAE gallery, Gwangju
2009 Walking in Jiri Mountain / Centum City, Busan
　　　Contemporary Art Exchange Exhibition between
　　　Istanbul and Gwangju / Gwangju Museum of Art,
　　　Gwangju
　　　"Hello" / Asia Changwon Seongsan Art Hall,
　　　Chang-won
2008 Gwangju Biennale Project / Daein Market, Gwangju
2007 Walking in the Forest / SHINSEGAE gallery Seoul
2006 Project "Jung-heung-dong" / Pub 'Wow', Gwangju
2005 "Korean Painting", The Narrative of Subjectivity
　　　/ SHINSEGAE Gallery, Gwangju / Daebaek
　　　PLAZA, Daegu
2003 Exhibition "Trip to Foods of Namdo"
　　　/ SHINSEGAE gallery, Gwangju
2002 The 4th Gwangju Biennale-Project_1 / Exhibition Hall
　　　of Gwangju Biennale, Gwangju

Thinking of Vegetativeness / Gallery LAMER, Seoul
　　　Project Report of Field Art / Lotte Gallery, Gwangju
2001 Living as an Artist / Insa Art Center, Seoul
　　　Looking for the Origin of the Culture of Namdo /
　　　SHINSEGAE gallery Gwangju
2000 Gungdong Project 73100 Houses
　　　/ Gungdong Art Street, Gwangju
　　　Exhibition "A Portrait of Namdo People"
　　　/ SHINSEGAE Gallery, Gwangju
1999 The Status and Prospect of Korean Painting
　　　/ Daejeon Museum of Art, Daejeon
1998 The Garden and Pavilion of Literary Culture Area
　　　/ SHINSEGAE Gallery, Gwangju
　　　In front of New Millenium / Gwangju Museum of Art,
　　　Gwangju
1997 Shinsegae Art Festival-Art and Hand of Modern
　　　Industry Society / SHINSEGAE Gallery, Gwangju
1996 The Development of Korean Modernism
　　　/ KUMHO GALLERY, Seoul
1995 90's Prospect of Korean Painting / NARA GALLERY,
　　　Seoul
　　　A Shaman Exhibition "Ritual for Cleaning Dead's Soul
　　　in Namdo-Its Spirit" / Gallery Baekneon, Gwangju
1994~95 Exhibtion "The Fact Spirit Ⅰ, Ⅱ"
　　　/ KUMHO GALLERY, Seoul
1994~95 FRONT DMZ Ⅰ, Ⅱ
　　　/ Seoul Museum of Art, Seoul
1993 Korean Gallery Association Exhibition / Garam Gallery,
　　　Seoul
1992 Exhibition "Life of Today, Art of Today" / KUMHO
　　　GALLERY, Seoul
　　　Exhibit Ink Wash Three Artists / Gungdong Museum
　　　of Art, Gwangju, Grim Madang 'MIN', Seoul
1990 Exhibition "The Representative of our Generation"
　　　/ Grim Madang 'MIN', Seoul
1989 90's Feature Art Exhibition
　　　/ KUMHO GALLERY, Seoul
　　　88 Troubled Artists Selected by Seoul Museum of Art
　　　Exhibition / Seoul Museum of Art, Seoul
1989~1994 The Exhibition "May" / Nambong Museum of
　　　Art etc, Gwangju
1986 Exhibition Landscape of Namdo
　　　/ Academy Gallery, Gwangju
1985 Ink Wash Painting Exhibition / Nan-da-bang, Muan
1982 Korea Art Grand Exhibition / National Museum of
　　　Modern and Contemporary Art, Deoksugung
1981 Jeolla Province Special Exhibition / Namdo Art Center
1978 "Cafe in Hometown" / Go-hyang Cafe, Muan
　　　"In-eui Art Festival" / Illo Public Hall, Muan

Thesis of Master Degree: The Painting of Agriculture after the
Joseon Dynasty Period
Book: The Landscape of Bar (Magazine "Jeollado Dotcom")